클래식 영문 필기체의 모든 것

CLASSIC CALLIGRAPHY FOR BEGINNERS

Copyright ⓒ 2022 Quarto Publishing Group USA Inc.
Text, Photos, and Illustrations ⓒ 2022 Younghae Chung.

First Published in 2022 by Quarry Books, an imprint of The Quarto Group,
100 Cummings Center, #265D, Beverly, MA 01915

This Korean edition was published by Graedobom in 2023 under licence from
Quarto Publishing Group USA Inc. arranged through Hobak Agency.

클래식 영문 필기체의 모든 것

조혜정 옮김
정영해 지음

그래도봄

Contents

5 *Creative Projects*
창의적인 프로젝트

책을 펴내며

2005년 터프츠대학교 4학년 재학 당시, 졸업 전 어떤 수업을 수강해야 재미있을까 생각하다가 색다른 선택 과목을 찾아보려 했던 기억이 난다. 캘리그라피 수업을 들으면 수월하게 A 학점을 받을 것이라는 이야기를 듣고 흥미가 생겨 '이탤릭체 캘리그라피' 과목을 등록했다. 한 학기 동안 브로드 엣지 닙 broad-edge nib: 끝이 넓적한 펜촉 으로 글씨 쓰는 법을 시작으로 단어와 문장 쓰기를 연습하고, 마지막에는 프로젝트를 완성했다. 계획대로 A 학점을 받은 캘리크라피 수업은 그동안 학구적인 강의에 이골이 났던 내게 휴식 같은 시간이었다.

시간을 흘러 30대가 된 2014년에 두 아들의 엄마가 되어 캘리그라피 수업을 다시 듣게 될 줄은 꿈에도 몰랐다. 그때 우리 가족은 막내의 건강상의 문제로 플로리다에서 지내며 힘든 시간을 보내고 있었다. 삭막하고 텅 빈 벽을 둘러보다가 희망과 격려의 뜻이 담긴 성경 글귀를 걸어두고 싶다는 생각이 들었다. 글을 보면 포기하지 말자고 다짐하게 될 테니까. 그 순간 이탤릭체 캘리그라피 수업이 불현듯 떠올랐고, 구글 사이트에 들어가 '올랜도 지역의 캘리그라피 강좌'를 검색했다.

한 아트숍에서 케이 한나Kaye Hanna가 운영하는 카퍼플레이트 캘리그라피 워크숍 광고가 눈에 들어왔다. 나는 '카퍼플레이트'라는 게 뭔지 몰랐지만 서체의 아름다움에 반하고 말았다. 포인티드 닙pointed nib: 끝이 뾰족한 펜촉으로 쓰는 법을 처음 배우는데도 단번에 푹 빠져들었다. 새로 찾은 배움에 기쁨이 차올랐고, 두 아이가 고이 잠든 동안 천천히 마음을 가다듬고 글씨 연습을 하면서 일상의 감정을 풀어냈다.

　2016년 1월에는 '로고스 캘리그라피 앤드 디자인Logos Calligraphy & Design'을 정식으로 창업했다. '로고스'가 그리스어로 '말씀'을 뜻하듯(요한복음 1장 1절), 캘리크라피가 내 삶에 격려와 희망, 아름다움을 가져다준 것과 마찬가지로 다른 이들에게도 그 뜻이 전해지기를 바라고 꿈꾸는 마음에서였다. 그리고 지난 수년간 전 세계 수많은 학생과의 만남에서 크고 작은 기쁨을 누렸다.

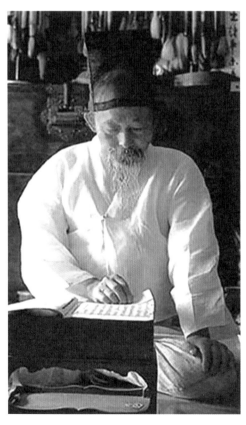
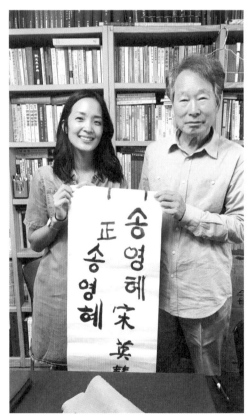

(좌) 종조부 송성용(1913~1999) (우) 서예가 송하경과 함께(2018)

캘리그라피는 나의 뿌리를 확인하는 뜻밖의 여정을 선사했다. 2018년에 작가 겸 서예가인 송하경(宋河璟, 호는 友山, 1942~현재) 당숙 어른을 만난 적이 있다. 그에게서 나의 종조부이자 20세기 한국의 마지막 선비, 서화가인 송성용의 유산과 영향력에 대해 자세히 들을 수 있었다. 송성용(宋成鏞, 호는 剛庵, 1913~1999)은 서예가로 다양한 서체를 구사하고 주로 문인화를 그렸다. 또한 자신의 호를 따라 강암체를 발전시킨 것으로 명성이 높다. 그는 서예를 지키고 젊은 세대에게 전수하는 일에 평생을 바쳤으며, '강암서예관'과 '강암서예학술재단'을 설립했다. 부모님이 본가에 소장하고 있는 그의 원작은 몇 안 되지만, 한국 전역에 그의 수많은 작품이 산재해 있다고 전해진다. 당숙 어른을 만나고 나서 서로의 세대와 문화는 다르지만 서예를 향한 사랑을 함께 공유할 수 있다는 점이 너무 좋았다.

이제 이 책을 통해 독자들과 함께 나의 마음을 조금이나마 나눌 수 있어 기쁘다. 이 책에서는 내가 좋아하는 뾰족한 펜으로 쓰는 두 가지 서체인 카퍼플레이트 서체와 스펜서리안 서체를 다룬다. 이 서체들은 각기 다르지만 서로 잘 보완된다. 책의 전반부에서는 적합한 재료를 수집하는 것부터 준비 연습을 하고 기본적인 획을 이해하며, 소문자와 대문자를 쓰는 방법을 배우고 기본을 다진다. 책 후반부에서는 창의적인 프로젝트를 재미있게 활용하는 방법을 제시했으며, 펜촉, 붓, 펜이라는 세 가지 범주로 구성했다. 펜촉이 아닌 다른 도구로도 캘리그라피를 할 수 있다는 점이 무엇보다 매력적이며, 여러 가지 필기도구로 캘리그라피의 느낌을 연출하는 방법을 소개하고 있다.

독자 여러분이 이 여정을 즐겼으면 좋겠다. '완벽을 넘어선 발전'을 줄곧 좌우명으로 삼고 살아오면서 어려운 일이 있을 때마다 힘을 얻었다. 나는 학생들에게 스스로 여유를 갖고 관대해지라고 조언한다. 나의 서체는 오랜 시간에 걸쳐 변화하고 발전을 거듭했고, 이 클래식 영문 서체도 그러했다. 우리는 손글씨로 저마다가 고유한 자취를 남길 수 있다. 여러분이 세월이 흘러도 변함없는 손글씨를 배우려고 한 걸음 내디뎠다는 점이 대단히 감격스럽다. AI가 그림을 그리고 컴퓨터가 글씨를 찍어내는 시대에 캘리그라피는 의미있는 작업이며, 그 무엇과도 대체할 수 없는 것을 손으로 만들어낼 것이다. 이 책을 통해서 손글씨로 쓰는 글에 대한 이해와 즐거움이 깊어지기를 바란다.

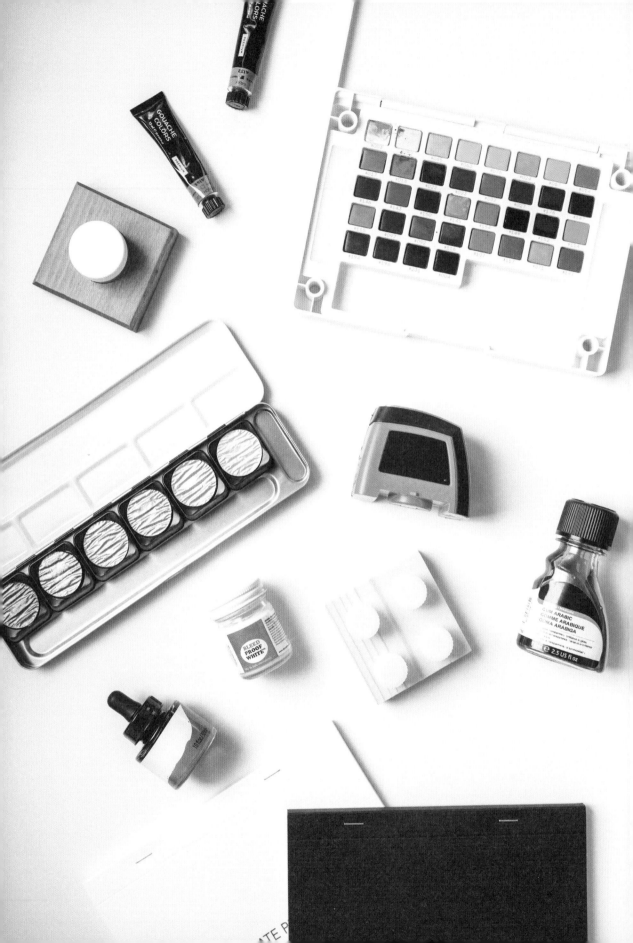

Getting Started

1

시 작 하 기

적합한 도구와 재료가 준비되면 글을 쓰는 모든 경험이 훨씬 수월해진다. 뾰족한 펜으로 작업하는 캘리그라피 워크숍에 처음 참석한 뒤, 화방을 거닐고 아마존 사이트를 살펴보면서 어찌할 바를 몰라 당황했던 기억이 떠오른다. 다행스럽게도 수년간 실수를 반복하면서 재료가 얼마나 중요한지를 배웠다. 독자 여러분이 올바른 방향으로 시작할 수 있도록 선호하는 도구 일부를 공유하고 추천할 수 있어 마음이 설렌다.

추천 도구와 재료

· 종이 ·

종이에 잉크가 흐르지 않고, 글씨 선이 가장자리에서부터 퍼져나가 흐릿해지는 잉크 번짐 현상을 방지하려면 적합한 종이를 잘 골라야 한다. 연습할 때는 가이드 시트를 HP 프리미엄 32 HP Premium 32에 직접 인쇄한다. 일반 복사 용지보다 두껍고 부드러워서 잉크가 잘 스며들며 비용도 효율적이다. 캔손 프로 레이아웃 마커 패드 Canson Pro Layout Marker Pad, 보든앤라일리 37 Borden & Riley #37, 보든앤라일리 코튼-콤프 마커 패드 Borden & Riley Cotton-Comp Marker Pad와 같은 반투명 종이 뒤에 가이드 시트를 놓을 수도 있다. 로디아 노트 패드 Rhodia graph notepads, 방안 또는 모눈도 쓰기 좋지만, 기울기 선을 그리거나 기울기가 표시된 가이드 시트를 그 뒤에 놓는 것을 추천한다.

작품용으로는 종이가 울지 않도록 커버 카드 스톡 cover card stock, '커버 스톡' 또는 '카드 스톡'이라고도 하며 두껍고 무거운 중량의 종이를 뜻한다-역주이나 수채화 종이처럼 더 두꺼운 종이를 쓰는 편이다. 내가 선호하는 종이류 중 하나인 캔손 XL 중목 수채화 종이 Canson XL cold-pressed watercolor paper, 저온 압축한 종이로 거칠다-역주는 다소 질감이 있다. 표면이 더 부드러운 종이에 쓰기를 선호하면, 캔손 Canson이나 스트라스모어 브리스톨지 Strathmore Bristol paper를 시도해보는 것이 좋다. 세목 수채화 종이 Hot-pressed watercolor paper, 고열로 압축한 종이로 결이 곱다-역주도 글씨를 쓰기에 표면이 부드럽다. 작품을 쓰기 전에 반드시 잉크를 종이에 테스트 해보자.

수제 종이

가장자리가 재단되지 않은 자연스러운 느낌의 종이가 좋다면, 수제 종이에 글씨 쓰기를 즐기게 될 것이다. 시중에는 크기와 색깔이 다양한 수제 종이를 공급하는 훌륭한 제지 업체가 많다. 수제 종이에 글씨를 쓸 때 잉크가 흐르면, 종이에 정착액을 뿌리거나 구아슈 물감으로 글씨를 써보자.

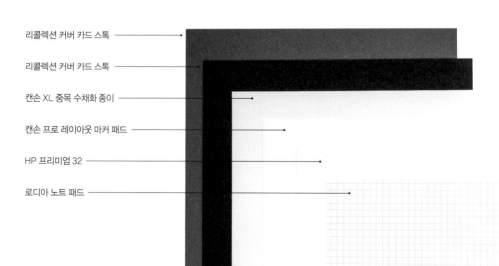

리콜렉션 커버 카드 스톡 ————

리콜렉션 커버 카드 스톡 ————

캔손 XL 중목 수채화 종이 ————

캔손 프로 레이아웃 마커 패드 ————

HP 프리미엄 32 ————

로디아 노트 패드 ————

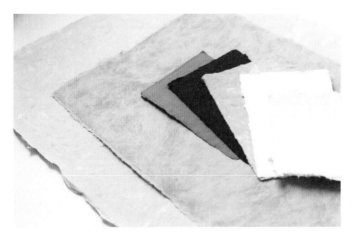

다양한 종이를 캘리그라피에 사용한다:
대량 생산된 종이(12쪽 하단)와 수제 종이

• 펜촉 •

펜촉닙, nib은 펜의 끝을 말한다. 펜촉은 모양과 크기가 다양하게 나오지만, 주로 끝이 넓적한 브로드 엣지broad edge와 끝이 날카로운 포인티드pointed 펜촉 등 두 종류로 나뉜다. 브로드 엣지 펜촉은 끝부분이 단단하고 편평해서 이탤릭체, 언셜체, 고딕체와 같은 서체를 쓸 때 사용한다. 포인티드 펜촉은 유연하고 끝이 뾰족하다. 이 책에서는 뾰족한 포인티드 펜촉을 사용해 카퍼플레이트 서체와 스펜서리안 서체를 쓴다.

펜촉의 구조

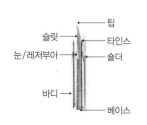

펜촉의 끝을 팁tip이라고 한다. 슬릿slit은 팁을 두 개의 타인스tines로 갈라지게 하는 부분으로 왼쪽 타인, 오른쪽 타인으로 나뉜다. 제조 과정에서 결함이 있을 수 있으니 타인스 사이에 틈은 없는지, 타인스가 휘어 있지는 않은지 반드시 확인해야 한다. 펜촉의 팁은 항상 조심히 다뤄야 한다. 눈/레저부아eye/reservoir는 잉크를 머금는 공간으로 글씨를 쓸 때 잉크가 흐르도록 도와준다. 펜촉을 잉크에 담가 펜촉의 눈에 잉크가 듬뿍 들었는지 확인한다. 다음으로는 바디body와 베이스base가 있다. 펜촉의 팁이 손상되지 않도록 하려면, 펜대에 끼워 넣을 때 몸체와 같이 펜촉을 잡아야 한다. 몸체에 새겨진 펜촉의 이름도 확인할 수 있다.

펜촉에 힘을 주다가 힘을 빼면 타인스라는 펜촉의 양쪽 부분이 갈라져서 굵은 획의 셰이드와 가느다란 획의 헤어라인이 표현된다.

펜촉 선택

펜촉 끝의 뾰족함과 유연성의 정도는 펜촉을 선택하는 중요한 요소이다. 니코 G Nikko G, 제브라 G Zebra G, 브라우스 361 Brause 361 같은 펜촉은 끝이 단단해서 다루기 쉬우므로 초보자용으로 적합하다. 질럿 404 Gillott 404, 헌트 22B Hunt 22B, 레오나트 프린시펄 EF Leonardt Principal EF 펜촉은 끝이 더 뾰족해서 중간 정도의 유연성을 자랑한다. 헌트 101 Hunt 101 같은 펜촉은 굉장히 유연해서 입문자라면 글씨 쓰기가 어렵다. 사람들마다 타고난 손재주가 다르기에 가장 잘 맞는 것을 찾으려면 다양한 펜촉을 써봐야 한다. 로고스 앤드 캘리그라피 온라인 숍과 존 닐 북스 John Neal Books, 페이퍼 앤 잉크 아츠 Paper & Ink Arts 에서 펜촉 세트 견본을 찾아볼 수 있다.

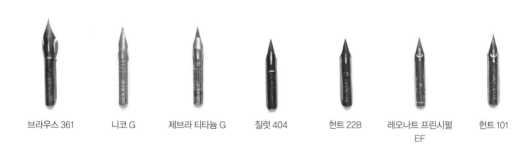

| 브라우스 361 | 니코 G | 제브라 티타늄 G | 질럿 404 | 헌트 22B | 레오나트 프린시펄 EF | 헌트 101 |

• 펜대 •

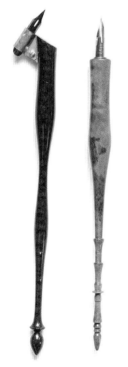

오블리크 펜대(좌)
스트레이트 펜대(우)

펜대는 오블리크oblique와 스트레이트straight 등 두 종류가 있다. 오블리크는 금속이 펜대에 부착된 형태로 펜촉을 잡아주는 플랜지가 있어 각도를 일관성 있게 유지하며 글을 쓰도록 도와준다. note: 나의 경우 왼손잡이인 탓에 캘리그라피를 시작한 첫해에는 일자 형태의 스트레이트 펜대를 쓰다가 오블리크로 바꾸었다. 그러면서 오블리크 펜대가 종이 면에 닿는 양쪽의 타인스를 최적의 각도로 균형 있게 유지해준다는 것을 알게 되었다. 오블리크 펜대로 바꾸고 나서 위쪽으로 획을 긋는 업스트로크upstroke와 서체를 꾸며주는 플로리싱flourishing이 향상되기도 했다. 나는 왼손용이 아닌 오른손용 오블리크 펜대를 사용한다.

두 가지 펜대를 써보고 싶다면 비교적 저렴한 요크 펜Yoke Pen Co. 또는 모빌리크Moblique의 '듀스Deuce' 펜대를 권한다. 이 펜대들은 플랜지를 제거해서 스트레이트 펜대로 사용할 수 있는 장점이 있다.

특히 오블리크 펜대의 플랜지는 원래 특정한 펜촉에 맞도록 설계되었다는 점을 말하고 싶다. 예를 들어, 니코 G 또는 이와 유사한 펜촉에 맞는 플랜지는 브라우스 66 EF Brause 66 EF 처럼 더 작은 펜촉에는 맞지 않는다. 이 경우, 플랜지에 따라 펜치를 이용해서 플랜지의 측면을 조이거나 손으로 부드럽게 플랜지를 구부려 조정할 수도 있

다. 플랜지를 직접 조정하기가 불편하면, 나사로 조일 수 있는 플랜지가 달린 펜대를 강력 추천한다. 펜촉의 크기와 상관없이 나사를 조이면 펜촉이 제 위치에 있도록 잡아준다.

요즘에는 플라스틱부터 나무와 합성수지, 세상에 하나뿐인 주문 제작된 훨씬 값비싼 펜대까지 종류가 많다. 나는 수년간 제이크 바이트만Jake Weidmann, 히더 헬드Heather Held, 다오 후이 호앙Dao Huy Hoang, 잉크 슬링어 펜즈Ink Slinger Pens, 캘리그라피카 숍Calligraphica Shop, 마이클 설Michael Sull, 요크 펜Yoke Pen Co., 루이스 크리에이션스Luis Creations 등 여러 가지 펜대를 수집했다. 펜대마다 독특한 개성이 있어서 다양한 펜대로 글씨를 쓰는 일이 즐겁기만 하다.

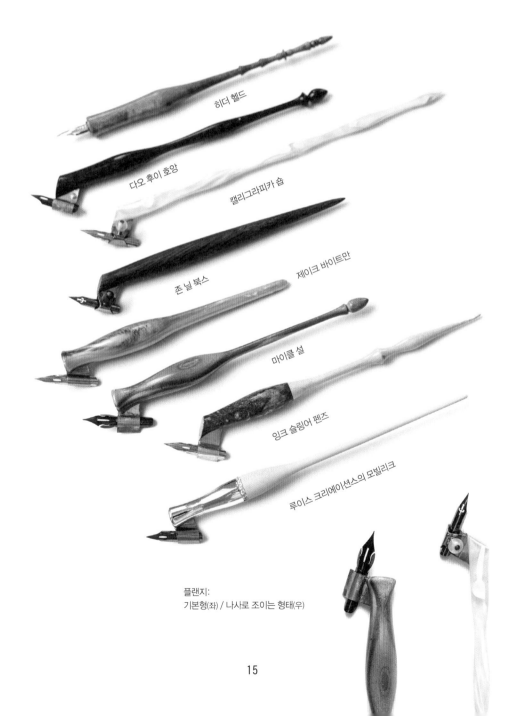

히더 헬드

다오 후이 호앙

캘리그라피카 숍

존 닐 북스

제이크 바이트만

마이클 설

잉크 슬링어 펜즈

루이스 크리에이션스의 모빌리크

플랜지:
기본형(좌) / 나사로 조이는 형태(우)

• 잉크 •

잉크는 종이 표면에 닿았을 때 번지거나 흐르지 않는 것이 좋다. 검은색 잉크로는 문팰리스 수미 잉크Moon Palace Sumi ink를 선호하는데, 불투명하고 광택이 살짝 감돈다. 쿠레타케 수미 잉크Kuretake Sumi ink도 연습하기 좋은 제품이다. note: 잉크병 뚜껑을 오랫동안 열어두면 굳는다. 잉크가 잘 흐르도록 하려면 잉크에 증류수를 두어 방울 떨어뜨려 섞은 뒤 다시 시도해보자. 연습하기 좋은 다른 잉크로는 톰노튼Tom Norton의 월넛 잉크walnut ink가 있다. 뚜껑을 열자마자 바로 사용 가능한 이 월넛 잉크는 풍부한 갈색빛을 자아내며 펜촉에서 매우 부드럽게 흘러나온다. 멋진 헤어라인을 표현하는 데 탁월하다.

흰색 잉크로는 닥터 마틴의 블리드프루프 화이트Dr. Ph. Martin's Bleedproof White를 강력히 추천한다. 유리병 안에 든 잉크를 보면 뻑뻑한 반죽처럼 보일 것이다. 우유와 같은 농도가 될 때까지 물과 섞어 쓴다. 잉크가 펜촉에서 부드럽게 흘러나올 때까지 물이나 잉크를 더 넣어서 불투명도를 테스트 해보자. 잉크병 안에서 섞기보다는 소분 공병에 덜어내고 나서 그 안에 물방울을 떨어뜨려 농도를 조절하는 편이 좋다. 소분 공병은 펜촉에 딱 맞는 크기가 좋으며 공병을 고정할 수 있는 홈이 파진 나무 받침대를 함께 구매하는 것도 좋다.

• 구아슈 물감과 아크릴 잉크 •

원하는 색깔의 잉크로 글을 쓰고 싶다면 구아슈 물감을 사용하는 것도 좋다. 구아슈 물감은 묽게 희석할 수도 있고, 번들거림 없이 마르며, 다른 색상의 구아슈 물감과도 잘 섞여서 가능성이 무궁무진하다. 이 물감은 안료의 비율이 수채물감에 비해 높아서 때로는 '불투명수채'로 불리기도 한다. 구아슈 물감은 작은 튜브 형태에 담겨 있어서 따로 또는 세트로 구입할 수 있다.

구아슈 물감으로 원하는 색의 잉크를 만들기 위해서는 작은 잉크병에 물감을 먼저 짠 후 증류수를 넣어 섞는다. 물감의 양은 잉크병의 크기에 따라 달라지겠지만, 처음에는 물감을 반쯤 채우고 나서 물을 더한다. 색깔이 밝고 불투명한 윈저 앤 뉴튼Winsor & Newton, 쉬민케Schmincke, 알테자Arteza 같은 고급 구아슈 물감을 추천한다. 완전히 다 마른 뒤에도 잉크가 희미하게 지워진다면 잉크에 교착제인 아라비아고무아라빅 검를 몇 방울 떨어뜨려 섞은 다음에 다시 시도한다.

아크릴 잉크도 캘리그라피에 사용된다. 아크릴 잉크는 구아슈 물감과는 다르게 매끄러운 무광 또는 유광으로 마무리할 수 있으며 말랐을 때 방수 효과가 있다. 개인적으로는 질러 잉크Ziller Ink와 암스테르담 아크릴 잉크Amsterdam Acrylic Inks를 즐겨 쓴다.

• 수채물감 •

글씨의 투명한 느낌과 자연스러운 그라데이션을 기대할 수 있는 옹브레 효과를 주고자 할 때 쓸 수 있는 물감이 바로 수채물감이다. 튜브형으로 된 물감을 구입하여 증류수를 넣어 적절한 농도로 만

들면 된다. 에코라인 수채잉크Ecoline liquid watercolor 처럼 액체형으로 된 수채물감을 쓰는 것도 좋은 선택이다. 각기 다른 60가지의 색이 있으며, 30mL 용량의 유리병에 스포이트가 달려 있어서 펜촉 앞뒤에 수채물감을 바를 수 있다. 여행을 가거나 이동할 때는 사쿠라 코이에서 나온 수채물감 필드 스케치 키트Sakura Koi Water Color Field Sketch Kit 나 필라소피사Art Philosophy Inc. 의 수채물감 컨펙션 Watercolr Confections 을 꼭 챙기는 편이다. 두 제품 모두 휴대가 쉽고 다채로운 색이 든 팔레트 세트가 제공된다.

·펄이 들어간 메탈릭 물감·

작품에 아름답게 어른거리는 빛을 표현하거나 반짝거리도록 광택을 주고자 할 때는 파인텍Finetec 메탈릭 고체형 물감을 특히 즐겨 쓴다. 고품질의 원재료와 운모라는 화강암 광물에서 추출한 안료로 만들어져서 다채롭게 반짝거리는 펄감이 있다. 캘리그라피에서는 물감 팔레트에 증류수 몇 방울을 떨어뜨리고 화필을 이용해 섞은 뒤 펜촉의 앞뒷면에 바른다.

펄 엑스 피그먼트Pearl Ex Pigments 도 좋은 선택이다. 가루 형태로 나오기 때문에 물과 아라비아고무를 섞어서 캘리그라피 잉크로 만들 수 있다. 다른 잉크에 소량의 펄 엑스를 바로 섞어서 반짝거리는 효과를 낼 수도 있다. 비앙페 캘리그라피Bien Fait Calligraphy 의 조이 헌트Joi Hunt 에게서 배운 기본 방법으로 아라비아고무와 안료의 비율을 1대 4로 섞으면 원하는 농도의 잉크를 만들 수 있다. 물을 더 넣으면 안료가 종이에 고르게 표현되지만, 농도가 짙으면 물감이 다 마른 다음에 잉크가 도드라져 보인다.

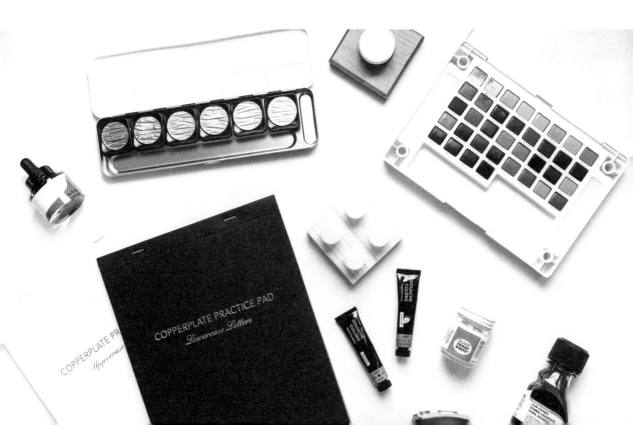

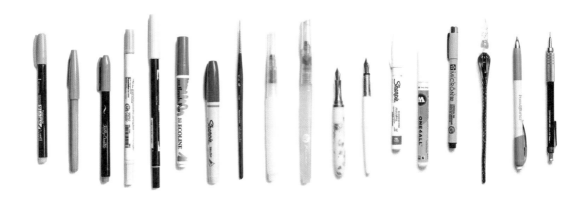

· 붓과 붓펜 ·

글씨를 보다 다양한 방법으로 쓰고 싶을 때는 화필이나 붓펜 사용법의 차이를 알면 유용하다. 화필은 다양한 잉크의 물감을 골라서 쓸 수 있지만, 붓펜은 펜 안에 색이 들었기 때문에 각각의 사용법을 아는 것이 좋다.

화필은 둥근 붓의 크기에 따라 프린스턴 벨벳터치 3950 시리즈Princeton Velvetouch 3950 series 나 프린스턴 4350 시리즈Princeton 4350 series 를 선호한다. 쓰려는 글씨의 크기에 따라서 2/0호에서부터 6호 또는 8호까지 사용한다. 물을 넣을 수 있는 통이 내장된 워터 브러시water brush 도 캘리그라피에 많이 사용한다. 개인적으로 글씨를 쓸 때 물통을 쓰지 않지만, 워터 브러시는 다루기 쉽고 부드럽게 쓰여서 좋다. 펜텔 아쿠아쉬Pentel Aquash 나 사쿠라 코이Sakura Koi 워터 브러시는 소형, 중형, 대형 등 크기별로 사용할 수 있어서 글씨 쓰기에 좋다.

붓펜도 붓끝의 크기에 따라 여러 종류가 있다. 펜촉의 섬세함을 모방하려면 펜텔 사인펜 브러시 Pentel Sign Pen Brush , 켈리 크리에이츠 스몰 브러시 펜Kelly Creates Small Brush Pen , 톰보우 푸데노수케 브러시 펜Tombow Fudenosuke Brush Pen 처럼 끝이 뾰족한 세필 붓펜이 연습하기에 좋다. 붓끝의 크기가 중간인 펜으로는 에코라인 브러시 펜Ecoline Brush Pens , 톰보우 듀얼 브러시 펜Tombow Dual Brush Pens , 쿠레타케 지그 브러쉬어블Kuretake Zig Brushables , 샤피 브러시 펜Sharpie Brush Pens , 시더 마커 Cedar Markers를 추천한다.

· 펜과 연필 ·

나무나 유리처럼 일반적이지 않은 표면에 글씨를 쓸 때가 있는데 펜촉이나 붓에 좋지는 않다. 그럴 때 연필까지 포함해서 여러 가지 필기도구를 활용해 캘리그라피 감성을 표현하는 수단으로 '포 캘리그라피faux calligraphy ' 작업을 하게 된다. 포 캘리그라피로 디자인을 스케치할 때는 연필을 쓰는 것이 좋다.

18

선호하는 펜과 연필	• 사쿠라 마이크론 펜Micron Pens by sakura of America
	• 샤피 유성 매직 페인트 마커Sharpie Oil-Based Paint Marker
	• 모로토우 아크릴 페인트 마커Molotow Acrylic Paint Marker
	• 유리펜Glass Pen
	• 폰즈앤포터 7757 샤프펜슬 화이트Fons & Porter 7757 Mechanical White Pencil
	• 펜텔 그래프기어 샤프펜슬 0.5mm Pentel GraphGear 0.5 mm Mechanical Pencil

· 그 외 유용한 도구들 ·

라이트 패드

가벼운 중량의 색지나 봉투에 글씨를 쓸 때 유용한 도구이다. 가이드 시트나 스케치 위에 작품용 종이를 놓고 쓸 수 있다. 트레뷰어 라이트 패드Treviewer Light Pad, 휴이온 A3 Huion A3 또는 아르토 그래프 A3 Artograph A3를 추천한다. 내가 사용하는 라이트 패드는 다양한 프로젝트에 활용할 수 있는 알맞은 크기로, 그동안 나를 지탱해준 가치 있는 투자라고 생각한다.

레이저 레벨

진한 색상의 종이에 글씨를 쓸 때 필수적인 도구로 블랙 앤 데커 레이저 레벨Black & Decker Laser Level 을 추천한다. 휴대하기 쉽고 저렴하여 항상 사용하는데, 글씨를 직선으로 잘 쓸 수 있도록 도와준다. 가이드 시트 위에 종이를 올려놓고 레이저 레벨로 베이스라인을 표시하는 방법으로 사용한다.

작토 나이프, 톰보우 모래 지우개, 본 폴더

이 도구들은 캘리그라피 작업 시 철자 실수를 수정하기 위해 사용하는 조합이라 할 수 있겠다. 작토 나이프X-Acto knife는 오자가 기록된 종이를 가볍게 긁어내는 용도로 사용하고, 남은 잉크 잔여물은 톰보우 모래 지우개Tombow sand eraser로 지운 뒤 본 폴더bone folder로 종이를 매끈하게 정리한다. 글씨를 다시 쓸 때는 잉크가 흐르지 않도록 종이에 헤어스프레이를 살짝 뿌린다.

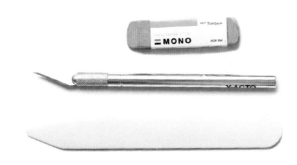

글쓰기 준비하기

· 펜촉 준비 ·

새 펜촉에는 녹 방지를 위한 코팅제가 발려 있다. 하지만 코팅제로 인해 잉크가 겉돌아서 펜촉에 잉크 방울이 맺히면 글씨를 쓸 때 잉크의 흐름에 영향을 주므로 사용하기 전에 펜촉을 준비해놓는 것이 중요하다. 코팅제는 펜촉의 각 면을 솜으로 닦아주거나 치약으로 부드럽게 문질러서 또는 타액으로 없앨 수 있다. 한 번에 여러 개의 펜촉을 준비해야 한다면, 조리하지 않은 작은 생감자를 준비해보자. 감자의 전분이 코팅제를 제거하여 펜촉 끝에 잉크를 적당히 묻게 해준다. 펜촉의 곡선 부분을 위로 향하게 하고 각도를 낮게 낮춰서 감자에 끼운다. 펜촉의 눈이 감자 안으로 들어가도록 끼우고 나서 몇 분간 그대로 둔다. 펜촉을 증류수로 말끔히 닦은 뒤 펜촉의 눈에 잉크가 들어갈 때까지 담가둔다. 펜촉이 올바르게 준비되었다면 잉크가 펜촉에 골고루 묻는 것을 확인한다.

 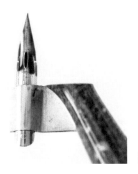

준비되지 않은 펜촉(좌)과 준비된 펜촉(우)

알코올 솜으로 새 펜촉을 닦아 코팅제를 없앤다.

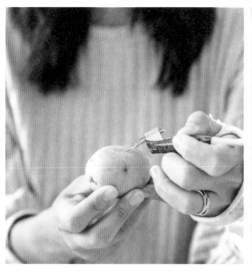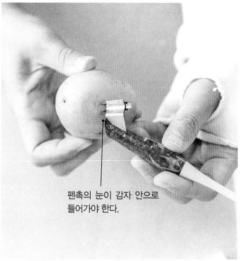

펜촉의 눈이 감자 안으로
들어가야 한다.

감자를 이용해 펜촉을 준비할 때는 펜촉의 곡선 부분을 위로 향하게 하고 각도를 낮춰서 감자에 끼운다.

· 펜 촉 닦 기 ·

펜촉으로 쓰는 작업을 마쳤거나 쉬는 시간이 길어지면, 펜촉에 묻은 잉크를 바로 닦아내야 한다.
펜촉에 잉크가 묻은 채로 마르면 잉크의 흐름에 영향을 주게 된다. 나는 책상 한편에 스포이트가
달린 뚜껑 있는 작은 병에 정제수를 담아두고 부드러운 종이수건에 한두 방울 묻혀 펜촉의 앞뒤를
닦아낸다. 종이 수건 비바Viva 는 섬유질이 없어 펜촉의 타인스에 걸리지 않는다. 비바 종이 수건을
구비하기 어려우면 면으로 만든 천을 사용해도 된다.

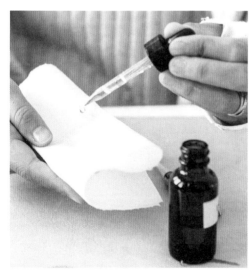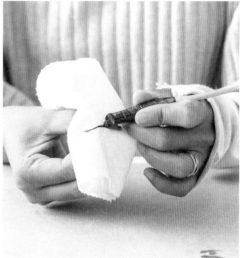

• 펜대에 펜촉 끼우기 •

깨끗이 닦은 펜촉 준비가 끝났다면 펜대에 끼워보자.

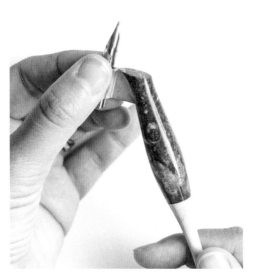

오른손용 오블리크 펜대로 글씨를 쓴다면 왼편에 플랜지가 있다. 펜촉의 곡선 부분을 아래로 향하게 하여 펜대에 끼운다. 펜촉의 끝을 만지지 않도록 주의를 기울인다. 되도록 몸체를 잡아 펜촉을 조심히 다룬다.

스트레이트 펜대는 내부에 둥근 모양의 홈 또는 네 개의 촉이 달린 원형 테두리가 있어서 펜촉을 고정한다.

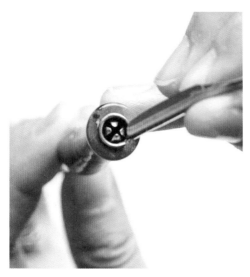

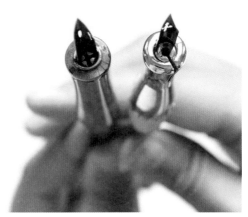

펜촉을 홈에 맞춰 안쪽으로 꾹 끼워 넣는다.

펜촉이 고정되었는지 확인한다.

· 펜촉의 위치 맞추기 ·

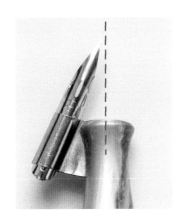

펜촉을 오블리크 펜대에 끼울 때는 두 가지 사항에 주의해야 한다. 먼저 펜촉 끝이 펜대 몸체의 중심선과 일치해야 한다. 제대로 일직선이 되지 않으면 종이에 닿는 펜촉의 각도에 영향을 준다. 일부 어떤 펜대는 플랜지가 펜촉 바깥쪽으로 비스듬히 기울어 있어 타인스가 종이에 고르게 닿지 않는다. 이 경우에는 펜촉이 약간 안쪽으로 비스듬히 기울도록 플랜지를 조정하면 된다.

· 자세와 몸가짐 ·

자리에 앉아 어깨를 편안히 하고 두 발을 바닥에 붙인다. 글씨를 쓸 때는 구부정한 자세를 취하거나 글자 위로 몸이 흔들거리지 않도록 주의한다. 긴장한 탓에 힘이 바짝 들어가거나 펜대를 꽉 움켜쥐면 근육과 손에 피로감이 생긴다. 오랫동안 글씨를 쓰고 싶다면 쉬어가면서 스트레칭을 하고 긴장을 풀어주도록 하자.

펜을 어떻게 잡아야 할까? 전통적으로 우리는 동적 3점 잡기 방식dynamic tripod grip으로 펜을 잡는다. 즉, 엄지와 검지로 펜을 잡고 중지로 받쳐주는 것이다. 이때, 약지와 새끼손가락은 둥글게 말아져 안정감을 주고, 손과 새끼손가락을 따라 미끄러지듯 움직여 글씨를 써나간다. 이 밖에도 펜을 잡는 방식에는 동적 4점 잡기dynamic quadrupod. 엄지, 검지, 중지로 펜을 잡고 약지로 받쳐주는 방식－역주, 외측 3점 잡기lateral tripod. 동적 3점 잡기와 비슷하지만 엄지가 다른 손가락보다 올라가도록 잡는 방식－역주, 외측 4점 잡기lateral quadrupod. 동적 4점 잡기와 비슷하지만 엄지가 다른 손가락보다 올라가도록 잡는 방식－역주 가 있지만, 이 방식들은 글씨를 쓰는 동안 손가락의 움직임과 효과성을 제한한다.

　오른손잡이용 오블리크 펜을 사용하는 왼손잡이라면 검지가 플랜지 바로 위를 받쳐주게 된다. 오른손잡이라면 엄지손가락이 플랜지 바로 뒤를 받쳐주거나 겨우 닿게 될 것이다. 사람들마다 펜 바로 윗부분을 잡기도 하고, 플랜지 뒤로 더 멀리 펜을 잡기도 한다. 저마다 취향이 다르지만 펜의 위쪽 가까이 잡는 편이 조절하기가 쉽다. 나의 경우에는 위에서 0.5cm에서 0.8cm쯤 떨어진 지점에서 펜을 잡는 방식을 선호한다.

　펜을 잡고, 팔꿈치 바로 아래에 있는 팔근육이 닿는 책상 가장자리에 글씨 쓰는 손을 고정한다. 카퍼플레이트와 스펜서리안 서체 둘 다 손가락과 손목, 팔뚝이 유기적으로 연결되는 움직임을 이용한다. 큰 글씨를 쓰거나 화려하게 장식할 때는 대개 어깨에서부터 팔을 전체적으로 움직이게 된다.

　글씨를 쓰는 데 필요한 가장 효율적인 공간을 뜻하는 '스위트 스폿sweet spot'도 유념해야 한다. 양 팔을 뻗어 손을 맞잡아 원을 만들어 책상에 그대로 내린다. 스위트 스폿 안에 종이를 놓는 것이 가장 이상적인 방법이다. 그 공간에서 너무 멀어지거나 몸쪽으로 너무 가까워지면 손글씨의 질에 영향을 미친다.

• 종이의 위치 •

사람마다 손의 위치와 오른손잡이인지 왼손잡이인지에 따라 다르기 때문에 종이를 놓는 자리에는 정답이 없다. 하지만 몇 가지 일반적인 지침을 시도해볼 수는 있다. 스트레이트 펜대를 사용한다면 왼손잡이든 오른손잡이든 약 45° 각도로 종이를 놓는다. 종이의 하단 모서리가 몸쪽을 향하도록 한다. 오블리크 펜대를 사용한다면 종이의 각도는 45°에서 90°까지 어느 지점이든 놓을 수 있다. 일반적으로 학생들에게는 책상에 팔을 놓은 다음 글씨 쓰는 손 아래에 가이드 시트를 슬쩍 밀어 넣어서 기울기 라인이 펜촉의 눈과 평행할 때까지 종이를 조정하기를 권한다. 다만 글씨 쓰는 손을 종이에 맞추지 않고, 종이를 글씨 쓰는 손에 맞추는 편이 좋다.

나는 왼손잡이라서 종이를 오른쪽으로 90° 기울이는 것을 선호한다. 손목이 베이스라인 아래에 있어서, 이 방향으로 종이를 놓아야 글자가 선명하게 보이고 잉크가 얼룩지지 않는다. 몸쪽을 향해서 글자를 쓰는 데 익숙해지기까지 시간은 좀 걸렸지만, 각 획을 그을 때마다 글자를 확인하면서 종이 각도에 적응할 수 있었다.

왼손잡이가 스트레이트 펜대로 글씨를 쓸 때의 종이 각도

오른손잡이가 스트레이트 펜대로 글씨를 쓸 때의 종이 각도

왼손잡이가 오른손용 오블리크 펜대로 글씨를 쓸 때의 종이 각도

오른손잡이가 오른손용 오블리크 펜대로 글씨를 쓸 때의 종이 각도

문제 해결

수년간 학생들이 물었던 공통적인 질문이다. 비슷한 문제에 직면했을 때 도움이 되기를 바란다.

펜촉이 종이에 걸리고 긁히는 소리가 나요. 사용하는 펜촉에 따라서 종이 긁히는 소리는 다양하다. 끝이 뾰족한 펜촉은 끝이 단단한 것보다 긁히는 소리가 더 크게 난다. 손을 가볍게 하고 천천히 쓰려고 노력해보자. 펜촉이 종이에 계속 걸린다면 펜촉의 각도가 너무 높아서 그럴 수도 있다. 종이에 닿는 펜촉의 각도를 약간 낮춰서 종이에 걸리지 않는지 확인해보자.

획이 전부 굵게 그어져요. 헤어라인과 셰이드에 차이가 없어요. 우선 펜촉의 타인스 사이에 종이 입자가 끼어 있지는 않은지 확인해보자. 아주 작은 티끌의 먼지가 끼어 있어도 획이 두꺼워질 수 있다. 그렇다면 펜촉의 각도를 살짝 올려서 종이에서 약 45°로 펜촉을 잡아보자.

종이에 닿는 펜촉의 최적의 각도는 약 45°이다.	펜촉의 각도가 너무 높으면 펜촉이 걸린다.	펜촉의 각도가 너무 낮으면 글씨의 선이 두꺼워진다.

글씨의 선이 왜 이렇게 떨리죠? 선을 매끈하고 깔끔하게 못 쓰겠어요. 캘리그라피를 이제 갓 시작한 단계라면 글씨의 선이 떨리는 것은 아주 정상적이다. 캘리그라피를 배우면서 글씨 쓰는 작업이 편안하게 익숙해지기까지는 시간이 걸린다. 글씨체에 집중해보자. 계속 연습할수록 자신감이 생겨서 글씨 선의 떨림이 점차 나아질 것이다.

잉크가 펜촉(닙)에서 흘러나오지 않아요. 가끔 잉크 뚜껑을 오랫동안 열어두면 잉크가 증발해서 뻑뻑해진다. 이럴 때는 잉크에 증류수를 두어 방울 떨어뜨려 섞은 다음에 다시 시도해보자. 펜촉이 준비되고 잉크의 농도가 적당하다면 잉크가 펜촉에서 저절로 흘러나와야 한다. 재빨리 확인해보려면 종이 한쪽 면에 끄적이면서 잉크의 흐름을 살펴보자.

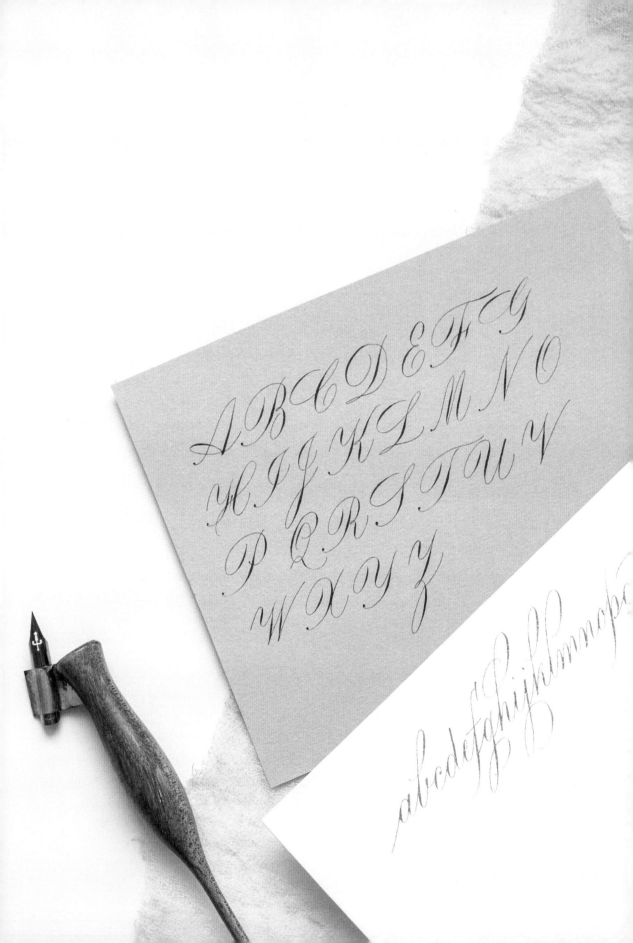

Copperplate Script

2

카퍼플레이트 서체

캘리그라피는 '글자를 아름답게 쓰는 것'을 뜻한다. 개인적으로 카퍼플레이트 서체가 가장 아름답고 다용도로 활용할 수 있다고 생각한다. 이 서체는 온전히 창의력이 넘치는 여정으로 나를 이끌어주었기에 마음속에 각별하게 남아있다. 2014년 당시 캘리그라피 수업을 살펴보다가 우연히 카퍼플레이트 워크숍 광고를 보고는 이 서체의 우아함과 아름다움에 바로 매료되었다.

카퍼플레이트처럼 전통적인 서체를 어렵게 생각하는 사람도 있지만, 이 서체는 쓰는 방법을 유형별로 나누어 단계적으로 쉽게 설명할 수 있기 때문에 가치르는 것이 재미있고 좋다. 이 장에서는 가이드라인(보조선)을 사용하는 것부터 기본적인 획을 연습하는 것까지 차근차근 기초를 밟아나갈 것이다. 그다음으로 소문자와 대문자의 형태를 함께 살펴볼 것이다. 독자 여러분도 이 서체의 매력에 푹 빠졌으면 좋겠다. 자, 그럼 시작해보자!

카퍼플레이트 서체 소개

카퍼플레이트 캘리그라피는 16세기부터 널리 사용되어 19세기에 최고의 인기를 누린 '잉글리시 라운드핸드 English Roundhand'라는 손글씨에서 파생되었다. 조지 빅햄 George Bickham 의 책 《유니버설 펜맨 Universal Penman》을 보면 너무도 아름다운 라운드핸드 서체의 다양한 예시를 접할 수 있다. '카퍼플레이트'라는 이름은 조각 명인이 '뷰린 burin'이라는 금속 조각용 끌을 이용해 하나의 동판 copper plate 에 손으로 글자를 새기는 인쇄 과정에서 유래한 것이다.

주목할만한 점은 라운드핸드 영문 서체의 경우 끝이 넓적한 브로드 엣지 깃펜 broad edge quill pen 으로 쓰였지만, 오늘날 카퍼플레이트 서체는 끝이 뾰족하고 유연성 있는 강철 펜촉으로 쓰여 두터운 셰이드와 섬세한 헤어라인을 표현한다. 각각의 글자는 다양한 획이 어우러지도록 신중하게 써야 한다. 라운드핸드 영문 서체와 카퍼플레이트 서체의 차이점을 아래에서 살펴보자. 카퍼플레이트 서체의 역사에 대한 더 많은 정보는 영문 서법 및 서체 예술을 보존하고 교육하는 비영리단체인 국제 마스터 펜맨, 인그로서 서체 및 필기체 교사협회 웹 사이트에서 찾아볼 수 있다.

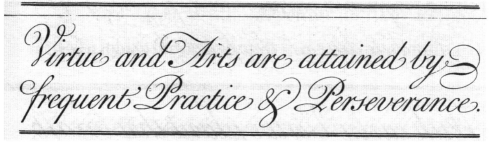

《유니버설 펜맨》에 수록된 서체 견본으로 1733년 조지 빅햄이 새기고, 조셉 챔피언이 썼다.
※문장의 뜻: 미덕과 예술은 수많은 연습과 인내로부터 이루어진다.

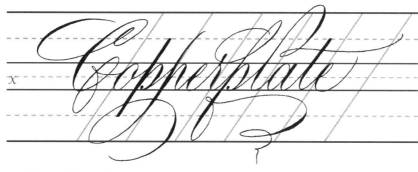

현대 카퍼플레이트 서체의 예
※단어의 뜻: 카퍼플레이트

가이드라인 사용과 이해

카퍼플레이트는 매우 구조적인 서체이므로 연습하는 동안 가이드라인을 사용하는 것이 중요하다. 가이드라인은 글자의 정확한 비율을 만들어줄 뿐만 아니라, 몸이 기억하도록 도와주어 일관된 기울기로 글씨를 쓸 수 있게 해준다. 연습용 종이에 직접 인쇄하거나 가이드 시트를 반투명지 뒤에 놓고 비치는 선을 따라 쓸 수 있다. 이 서체를 배울 때 필요한 전문 용어를 살펴보도록 하자.

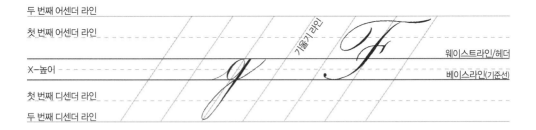

- 베이스라인은 대부분의 소문자와 대문자가 자리 잡는 곳이다. 베이스라인을 두고 연습하면 글씨 선을 바르게 유지할 수 있다.

- 간혹 헤더라고 하는 웨이스트라인은 X−높이와 어센더 공간 사이의 경계선이다. 어센더 또는 디센더를 포함해서 글씨를 쓸 때, 이 선을 기준점으로 삼아서 획을 긋기 시작한다.

- X-높이는 베이스라인과 웨이스트라인 사이의 거리를 뜻하며, 이곳에 소문자의 몸통이 들어간다. 가이드 시트 위에 대체로 'X'로 표시되어 있으며 가운데 점선은 X−높이의 중간을 나타낸다.

- 어센더 공간은 웨이스트라인 위에 있는 영역이다. 카퍼플레이트 서체에서는 2개의 어센더 라인이 있다. d, t, p 같은 소문자는 첫 번째 어센더 라인까지만 올라가지만, b, f, h, k, l 같은 소문자는 두 번째 어센더 라인까지 더 높이 올라간다.

- 디센더 공간은 베이스라인 아래에 있는 영역이다. 어센더 라인과 비슷하게, 이 서체에서는 두 개의 디센더 라인이 있다. f와 p는 첫 번째 디센더 라인까지만 가지만, g, j, q, y, z 같은 글자는 두 번째 디센더 라인까지 내려간다.

- 카운터는 글자 안에 부분적으로 또는 완전히 막힌 공간을 말한다. 이 서체에서 카운터는 달걀 형태이며 a, d, g, o, q 같은 글자에서 볼 수 있다.

- 이 서체의 기울기 라인은 일반적으로 55°를 유지한다. 자연스러운 손글씨는 기울기가 똑바르므로, 선을 아래로 내려 긋는 다운스트로크downstrokes를 도와주는 기울기 라인을 이용해 연습하는 것이 중요하다.

• 비율과 X-높이 변화 주기 •

이 책에서는 어센더와 디센더 공간의 높이가 X-높이의 두 배가 되는 2:1:2 비율을 사용한다. 하지만 다른 비율로 시도해볼 수도 있다. 3:2:3도 일반적인 비율로 어센더와 디센더 공간의 높이가 X-높이의 1.5배를 이룬다. 각각의 높이를 1:1:1로 똑같이 설정할 수도 있다. 사용하는 비율에 따라서 글씨의 느낌이 달라진다. 개인적으로는 2:1:2를 좋아하는 편이지만, 두 번째 어센더 라인이나 두 번째 디센더라인 끝까지 쓰지는 않는다.

세 가지 다른 비율을 비교하면서 살펴보자.

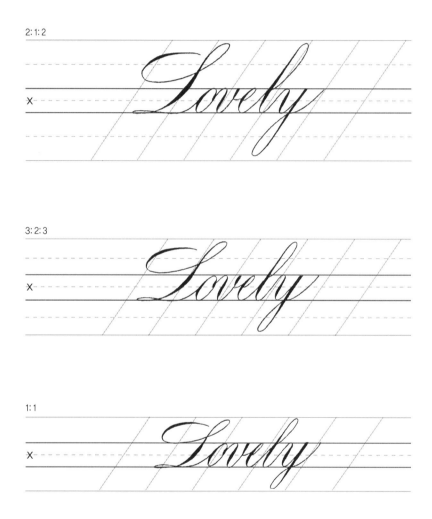

준비 운동 및 펜촉 연습

· 준비 운동 ·

몇 가지 준비 운동을 하면서 시작해보자. 다른 스포츠나 활동과 마찬가지로 글씨를 쓰기 전에 몸과 마음을 가다듬을 필요가 있다. 처음에는 연필로 시작하다가 펜촉과 잉크로 넘어간다. 이렇게 연습하는 목적은 몸이 기억하여 날렵한 손끝으로 작업할 수 있도록 하기 위해서다. 펜대를 계속 가볍게 쥐고 손의 측면을 따라 미끄러지듯 움직여보자. 부드러운 배경 음악을 틀어놓고 편하게 아래와 같이 따라 해보자.

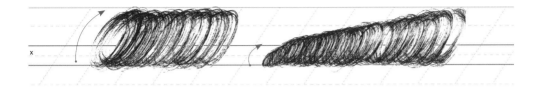

1 시계 방향 및 반시계 방향으로 타원형 그리기

* 종이의 베이스라인에서부터 두 번째 어센더 라인까지 타원형 모양을 계속해서 그려나가기 시작한다. 시계 방향과 반시계 방향 둘 다 연습한다.

* 그다음 타원형의 크기를 서서히 크게 그려보다가 작게 그려본다.

* 타원형의 기울기는 55°로 유지한다.

2 8자 그리기

* 이 연습에서는 팔을 전체적으로 움직이게 될 것이다. 팔 아래 근육을 고정하지 않고 손의 측면을 따라 미끄러지듯 움직인다.

* 종이의 전체 폭을 활용하면서 좁고 기다란 타원형을 만드는 것을 목표로 삼는다.

· 펜촉 연습 ·

다음으로는 펜의 유연성을 탐구해보고자 한다. 이 펜촉 연습을 유난히 좋아하는 이유는 펜촉마다 만듦새가 달라서 다양한 셰이드와 헤어라인 획을 그을 수 있기 때문이다. 게다가 우리는 모두 솜씨가 다르다. 캘리그라퍼마다 손재주가 뛰어나기도 하고 무디기도 하다. 어떤 펜촉이 편안한지 실제로 시도해보는 것이 중요하다. 펜촉 연습은 전부 두 번째 어센더 라인에서 시작하여 베이스라인에서 마무리 짓는다. 시간을 갖고 천천히 하되 모든 획은 기울기 라인과 평행하도록 유지한다.

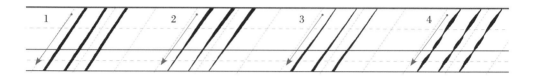

1 **처음부터 끝까지 같은 필압을 유지하는 획** 획을 긋기 시작해서 마칠 때까지 시작점과 아래의 끝점을 깔끔하게 마무리해야 한다. 모든 획마다 일정한 간격을 유지하는 것을 목표로 한다.

2 **두껍다가 얇아지는 획** 같은 필압을 유지하면서 시작했다가 베이스라인으로 향할수록 서서히 힘을 뺀다.

3 **얇다가 두꺼워지는 획** 필압을 주지 않고 가느다란 헤어라인으로 시작해서 서서히 힘을 준다.

4 **구슬 모양 만들기** 이번에는 기울기 라인을 따라서 필압을 빠르게 주었다가 힘을 빼면서 아래로 획을 그린다. 타인스가 벌어지려면 얼마나 강하게 필압을 줘야 하는지 주목하자.

소문자 기본 스트로크

카퍼플레이트 서체에서는 소문
자의 구간을 형성하는 7가지 기
본 획이 있다. 예를 들어 소문자
*a*는 세 개의 획을 이어서 쓴다.

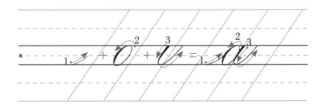

아래의 획을 완벽하게 익히면 일관성과 리듬감을 유지하며 글씨를 쓸 수 있게 된다. 각각의 기본
획을 살펴보도록 하자.

두 번째 어센더 라인

첫 번째 어센더 라인

X-높이 공간

웨이스트라인

베이스라인

첫 번째 디센더 라인

두 번째 디센더 라인

1 **엔트런스/엑시트 스트로크** 베이스라인에서 시작해 웨이스트라인으로 살짝 휘어지게 헤어라인을
 위로 그어준다. 글자를 쓰기 시작할 때와 끝마칠 때 이 획을 사용한다.

2 **오버턴** 위쪽으로 가느다란 헤어라인을 그리기 시작하여 웨이스트라인에서 곡선을 그린 다음에 서
 서히 힘을 주면서 베이스라인으로 내려온다. 굵게 표현되는 셰이드는 반드시 기울기 라인과 평행
 을 이루어야 한다.

3 **언더턴** 웨이스트라인에서 힘을 주어 시작점을 깔끔하게 만들어 내려오는 획을 그리다가 베이스라
 인에서 곡선을 그려주면서 서서히 힘을 빼고 웨이스트라인을 향해 위로 올라간다.

4 **컴파운드 커브** 오버턴과 언더턴을 결합한 획이다. 굵게 표현되는 셰이드는 반드시 기울기 라인에
 맞춰야 하며, 셰이드를 중심으로 좌우 폭이 같아야 한다.

5 **오벌** 이 획은 웨이스트라인이나 1시 방향 지점에서 시작할 수 있다. 타원형을 그릴 때 서서히 힘
 을 주었다가 힘을 빼면서 들어올려야 셰이드의 가장 두꺼운 부분이 X-높이의 중심부에 위치하게
 된다.

6 **어센딩 스템 루프** 웨이스트라인에서 시작해서 위쪽으로 고리 모양의 곡선을 만들어주고, 서서히
 힘을 주면서 베이스라인으로 내려온다. 끝점을 깔끔하게 정돈하여 마무리한다.

7 **디센딩 스템 루프** 웨이스트라인에서 시작점을 깔끔하게 만들어 두 번째 디센더 라인을 향해 내려
 오면서 서서히 힘을 뺀다. 이 고리 모양은 어센딩 스템 루프와 비슷하다.

시작점과 끝점을 깔끔하게 정돈하는 방법

글자를 쓸 때 시작점과 끝점을 깔끔하게 정돈하는 방법 몇 가지를 소개한다.

왼쪽 타인이 벌어지도록 움직여서 오른쪽 타인을 자연스럽게 아래로 내려그으면 윗부분에 작은 삼각형이 만들어진다.

기울기 라인을 맞추어서 베이스라인을 향해 쭉 내려온다.

끝점을 깔끔하게 하려면 베이스라인으로 내려오면서 서서히 힘을 준다.

베이스라인에서 오른쪽 타인을 움직여서 왼쪽 타인에 만나게 한 다음에 펜을 들어올린다.

1 **그리기** 가느다란 헤어라인을 위로 그린 뒤 오른쪽으로 선을 짧게 긋고 힘을 주면, 왼쪽 타인이 왼쪽으로 움직여서 공간이 잉크로 채워진다. 그런 다음 기울기 라인을 따라서 펜촉을 아래로 내려긋는다.

2 **타인 조작하기** 이 방법은 오른쪽 타인을 고정한 채 시작해서 힘을 주어 왼쪽 타인을 왼쪽으로 움직이게 하는 점만 제외하고 첫 번째 방법과 비슷하다. 먼저 잉크를 묻히지 않고 연습하여 펜촉의 타인스가 움직이는 방식을 관찰한다. 그다음에 잉크를 묻혀 연습한다.

3 **수정하기** 획을 그은 뒤에는 언제든 이전으로 돌아가서 선을 말끔히 가다듬어 시작점과 끝점을 깔끔하게 만든다. 글씨 선을 수정하는 것은 전혀 문제가 되지 않는다.

유형별 소문자

글자에 들어있는 공통적인 획에 따라서 소문자를 4개 유형으로 나눌 수 있다. 소그룹으로 나누어
지는 글자를 상상해보면 글씨를 쓸 때 의식적으로 연습을 하고 리듬감을 찾을 수 있다.

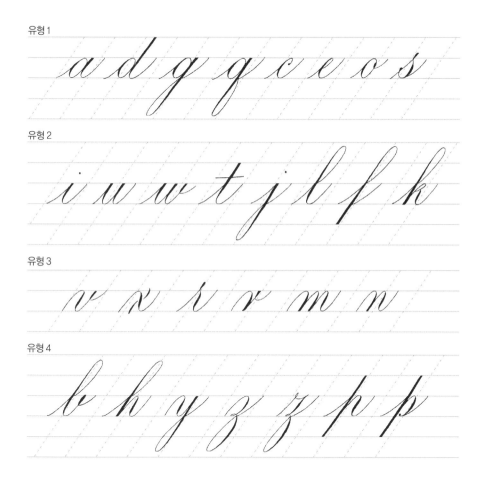

유형1

유형2

유형3

유형4

1 **유형 1** 반시계 방향으로 그려지면서 타원형을 내포한 글자

2 **유형 2** 언더턴 스트로크와 깔끔하게 정돈된 시작점, 어센딩 스템 루프가 있는 글자

3 **유형 3** 오버턴과 컴파운드 커브 스트로크가 있는 글자

4 **유형 4** 어센딩 스템 루프와 디센딩 스템 루프, 컴파운드 커브 스트로크와 시계 방향으로 그려지는
 타원형이 있는 글자

소문자 예시

다음은 카퍼플레이트 서체의 소문자 예시로 서체가 어떻게 구성되는지 획순으로 보여주고 있다. 첫 번째 획을 완성한 다음에 펜을 들었다가 다음 순서의 획으로 넘어간다. 언제든지 이 페이지 위에 반투명 종이를 올려놓고 소문자를 따라 쓰는 연습을 한 다음에 혼자서 글자를 써보자.

※로고스캘리그라피 웹 사이트(logoscalligraphy.com)에서 연습장 파일을 내려받을 수 있다.

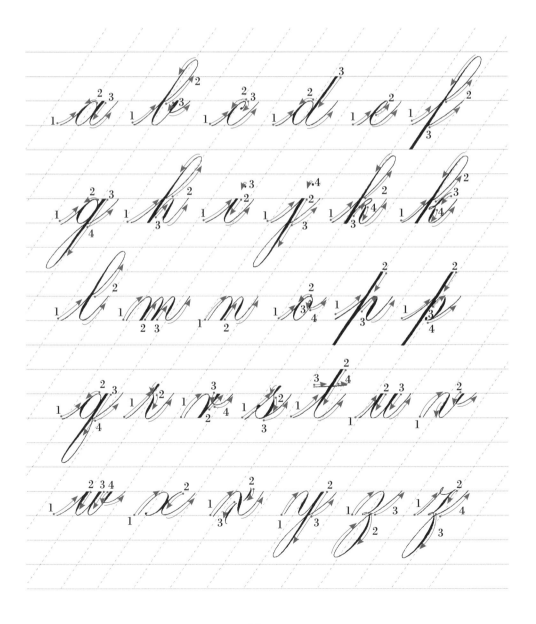

글자 연결하기

카퍼플레이트 서체에서 글자를 연결할 때는 첫 획을 그린 후 그다음 순서의 획으로 넘어가기 전에 펜을 드는 것이 중요하다. 아래의 'connecting'이라는 단어를 살펴보자. 10개의 글자로 이루어진 이 단어를 쓰려면 실상 16개의 다른 획을 그려야 한다(*i*의 점과 *t*의 교차선은 제외).

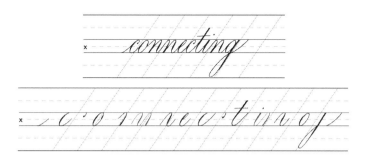

소문자 *n*을 연속으로 두 번 이어 쓰거나 *i*와 *n*을 연결해서 쓰는 경우 획이 더 길게 이어지는 연결 스트로크가 있다는 점을 주목한다(위에 색깔로 표시된 획을 보자). 공간을 한 개 단위의 폭으로 보면, 더 길어지는 연결 스트로크에서는 간격을 좁혀서 폭이 1.5 단위가 되도록 한다. 이렇게 하면 시각적으로 공간감이 생겨 글자가 떨어져 보이지 않는다. 글자를 연결할 때 다음의 두 가지 사항에 유념하자.

- 한 글자의 엑시트 스트로크_{exit stroke}는 엔트런스 스트로크_{entrance stroke}가 된다. 즉 엑시트 스트로크 는 글자 쓰기를 마칠 때 그리는 획으로, 그다음 글자를 쓰기 시작할 때 들어가는 엔트런스 스트로 크로 이어진다. 소문자 *a*와 *i*를 연결한 예를 살펴보자. 소문자 *a*의 엑시트 스트로크는 곧바로 소문자 *i*의 엔트런스 스트로크로 이어짐을 알 수 있다.

- 글씨를 쓸 때 다음에 쓸 글자를 기억해두자. 글씨를 써나가는 흐름에 도움이 된다. 소문자 *a*와 *o*를 연결하는 예를 살펴보면, *o*의 엔트런스 스트로크가 X−높이의 중간 지점에서 멈추기 때문에 *a*의 엑시트 스트로크를 조절하여 X−높이의 중간 지점에서 마칠 수 있다.

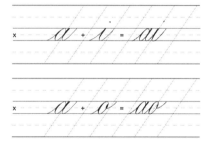

Tip 단어를 쓰는 내내 엔트런스 스트로크와 엑시트 스트로크의 기울기를 반드시 일정하게 유지해야 글자 사이의 공간을 유지하는 데 도움이 된다.

아래와 같이 '리가처 커넥션ligature connection'으로 잘 알려진 이중 글자가 있다. 이중 글자는 *br*, *ch*, *ee*, *re*, *sk* 처럼 두 개의 소문자가 합쳐져서 한 가지 소리를 만든다. 어떤 글자는 엑시트 및 엔트런스 스트로크에 따라서 교묘하게 연결된다. 특히 *b*, *o*, *w*, *x* 같은 소문자처럼 쌍을 이루는 각 글자에 주의를 기울이자. 단어를 쓰기 전에 획이 부드럽게 연결될 때까지 이중 글자 쓰기 연습부터 시작한다.

ao ai ay ab br

bl cl ch ee ea

fr ie ng or oo

on os ph re ro

sh sc sk tw ue

wr wo ux ze zi

대문자 기본 스트로크

앞서 다룬 소문자를 구성하는 획과 유사하게 대문자의 구간을 형성하는 획은 아래와 같다. 충분히 시간을 갖고 이 획을 연습한 다음에 대문자 글자 쓰기로 넘어가도록 한다.

1 **헤어라인 엔트런스 스트로크** 베이스라인에서 점을 찍고 시작하여 두 번째 어센더 라인을 향해 곡선을 살짝 그린다. 이때 헤어라인 획에는 힘이 들어가지 않는다.

2 **'S'자 곡선** 보편적으로 '아름다움의 선'이라고 알려진 *S*자 모양의 곡선이다. 셰이드가 기울기 라인과 평행을 이루며 가느다란 획으로 시작하거나 마무리한다.

3 **똑바른 곡선** 이 획은 베이스라인까지 거의 수직으로 떨어진다. *N* 같은 대문자를 쓸 때 이 획을 사용한다.

4 **'C'자 곡선** 살짝 타원형을 유지한다. *M*과 *H* 같은 대문자를 쓸 때 이 획을 사용한다.

5~7 **엔트런스 스트로크** 이 세 가지 획은 대문자를 쓸 때 시작하는 획으로 다양한 방식이 있다.

유형별 대문자

대문자에 들어있는 공통적인 획에 따라서 7개 유형으로 나눌 수 있다. 소그룹으로 나누어지는 글 자를 상상해보면, 글씨를 쓰면서 의식적으로 연습을 하고 리듬감을 찾을 수 있다.

유형1

유형2

유형3

유형4

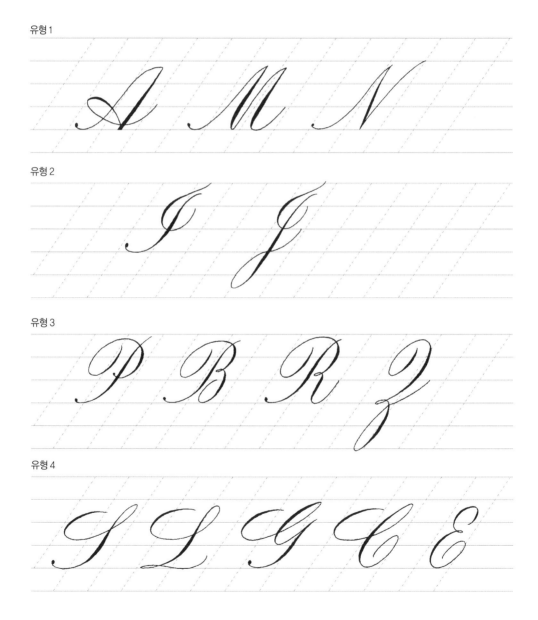

40

유형 5

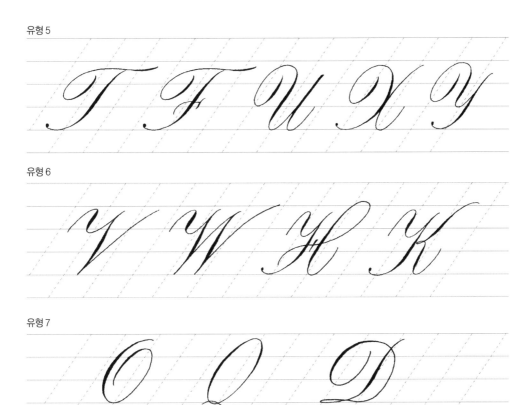

유형 6

유형 7

- 유형 1 *A*, *M*, *N*은 모두 가느다란 헤어라인으로 획을 긋기 시작하는 헤어라인 엔트런스 스트로크가 있다.

- 유형 2 *I*와 *J*는 상단에 곡선 형태의 획과 함께 대문자의 기둥을 이루는 캐피탈 스템 스트로크 capital stem stroke 가 들어간다.

- 유형 3 시계 방향의 타원형 획이 들어있다.

- 유형 4 *S*, *L*, *G*, *C*는 수평으로 된 타원형 획으로 시작한다. *E*에는 이 획이 없지만 대문자를 꾸며 주는 플로리싱에서 사용할 수 있다.

- 유형 5 시계 방향의 타원형이 있는 글자와 *T*, *F*, *Y*는 대문자의 기둥을 이루는 획이 들어있다.

- 유형 6 이 글자들은 오버턴과 언더턴을 결합한 컴파운드 커브로 획을 시작한다.

- 유형 7 *O*, *Q*, *D*는 반시계 방향의 타원형 모양이 있다.

41

대문자 예시

다음은 카퍼플레이트 서체의 대문자 예시로 서체가 어떻게 구성되는지 획순으로 보여주고 있다. 순서에 따라 획을 마친 뒤에는 펜을 들어야 한다는 점을 기억하자. 언제든 편하게 이 페이지 위에 반투명 종이를 올려놓고 소문자를 따라 쓰는 연습을 하고 혼자서도 글자를 써보자.

※로고스캘리그라피 웹 사이트(logoscalligraphy.com)에서 연습장 파일을 내려받을 수 있다.

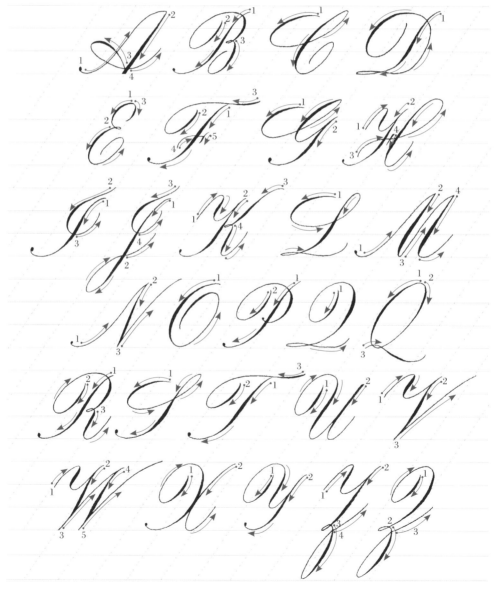

Nunca es tarde para aprender

nunca es tarde para aprender
"배움에 늦은 시기란 없다."_스페인 명언

Qui n'avance pas, recule

qui n'avance pas, recule
"앞으로 나아가지 않으면 후퇴한다."_프랑스 속담

You can't use up creativity. The more you use, the more you have.

Maya Angelou

you can't use up creativity. The more you use the more you have.
"창의력은 고갈되지 않는다. 쓰면 쓸수록. 더 많이 갖게 된다."_마야 안젤로

Spencerian Script

A B C D D
A B C D E F
E F L H I
H L L M N O
I K L R S
O P M V X
Q T U
Y G Z F

abcdefghijklmnopqrstuvwxyz

Spencerian
Script
3

스펜서리안 서체

스펜서리안은 낭만적이면서 우아한 분위기를 풍기는 섬세한 서체이다. 대문자에서 보이는 가냘 픈 헤어라인과 은은하면서도 풍부한 감정이 깃든 셰이드는 멋스럽다. 스펜서리안 서체를 보면 글자가 마치 종이 위에서 춤을 추는 듯하다.

스펜서리안 서체는 카퍼플레이트와 다르게 글씨를 쓰면서 펜을 드는 일이 더 적고, 좀 더 부드럽 고 빠르게 획을 써서 갸름한 느낌이 든다. 소문자를 보면 두 서체 간의 차이점을 구분할 수 있다. 스펜서리안 서체의 소문자는 셰이드가 거의 느껴지지 않을 정도로 섬세하다. 개인적으로 카퍼플 레이트와 스펜서리안 서체는 다르지만 서로를 아름답게 빛나게 한다고 생각한다.

스펜서리안 서체 소개

플라트 로저스 스펜서Platt Rogers Spencer, 1800.11.7~1864.5.16가 개발한 스펜서리안 서체는 19세기와 20세기 초반에 인기를 얻은 글씨체의 한 형태이다. 그는 어렸을 때부터 손글씨에 열정이 있었으나 당시에는 종이가 사치품이었기에 나무껍질, 얼음, 모래, 눈처럼 자연에서 구할 수 있는 재료에 의지했다. 그는 주변 환경에서 아름답고 우아한 글자를 쓰는 데 필요한 영감을 얻었다. 1869년 제임스 A. 가필드James A. Garfield는 워싱턴 DC의 스펜서리안 경영대학원 학생들과 이 서체를 공유했다.

"타고난 손재주로 아름다운 글씨 선을 연구한 플라트 로저스 스펜서는 손글씨의 체계에 변화를 가져와 이제는 나라의 자부심이자 학교를 대표하는 본보기가 되었다."
_뉴 스펜서리안 서체 개론 18장 중에서

15세의 나이에 처음으로 글씨 쓰기를 강의했던 스펜서는 우리가 지금 만나고 있는 이 아름답고 정교한 서체를 가르치고, 나누고, 널리 알리면서 여생을 보냈다.

카퍼플레이트 서체

스펜서리안 서체

카퍼플레이트(위)와 스펜서리안(아래) 서체의 차이점을 분명히 보여주기 위해 '사랑은 모든 것을 이겨낸다'라는 뜻의 이탈리아어 'L'amore vince sempre'를 적어보았다.

가이드라인 사용과 이해

스펜서리안 서체는 카퍼플레이트 서체를 쓸 때와 비슷하게 2:1:2 비율의 가이드 시트를 사용한다. 하지만 글자의 기울기 라인은 52°, 글자를 연결하는 획의 기울기는 30°를 유지한다. 베이스라인과 웨이스트라인 사이의 공간만 차지하는 글자도 있고, 높이가 높아서 두 번째 어센더 라인과 두 번째 디센더 라인에 닿는 글자도 있다.

연습하는 동안에는 가이드라인을 반드시 사용하자. 가이드라인은 글자의 정확한 비율을 만들어 줄 뿐만 아니라 몸이 기억하도록 도와주어 글씨를 일정한 기울기로 쓸 수 있다. 연습용 종이에 가이드라인을 직접 인쇄하거나 가이드 시트를 반투명지 뒤에 놓고 비치는 선을 따라 써도 된다.

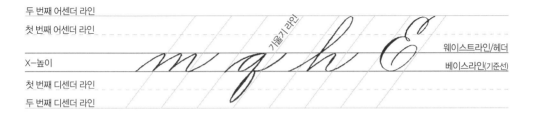

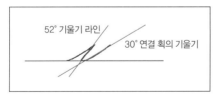

준비 운동

스펜서리안 서체도 타원형에 기반을 두고 있어 앞장에서 다룬 준비 운동을 계속해서 할 수 있다. 크로스-드릴 연습cross-drill exercise 을 함께하면 시각적으로 보이는 글자의 간격을 연습하는 데 도움이 된다.

1 먼저 글자를 한 줄로 쓰는 연습을 한다. 한 글자를 쓰거나 다른 글자를 함께 연결지어 연습해도 좋다. 첫 번째 줄 바로 아래에 있는 다음 줄에 글자를 쓰면서 연습한다.

2 두어 줄 연습을 마쳤다면 종이를 90° 회전해서 글자를 써 나간다.

3 이 과정을 다 마치면 가로 및 세로 선으로 만들어진 사각형 상자가 보인다.

소문자 원칙

스펜서리안 서체의 소문자는 5개의 기본 획과 원칙이 있다.

두 번째 어센더 라인
첫 번째 어센더 라인
웨이스트라인/헤더
X-높이 공간
1 2 3 4 5
베이스라인(기준선)
첫 번째 디센더 라인
두 번째 디센더 라인

1 **직선** 베이스라인과 웨이스트라인 사이의 공간을 채우는 가느다란 헤어라인 획이다. 선의 기울기는 52°를 유지한다.

2 **오른쪽 곡선**(타원형의 오른쪽 곡선을 뜻함) '언더 커브under-curve'라고도 하며, 아래를 따라 곡선이 생긴다.

3 **왼쪽 곡선**(타원형의 왼쪽 곡선을 뜻함) '오버 커브over-curve'라고도 하며 위를 따라서 획이 굽어진다.

4 **연장된 고리선** 베이스라인에서 언더 커브로 시작해서 두 번째 어센더 라인까지 간다. 커브를 돌아 고리 모양의 루프를 만들고, 기울기 라인을 유지하면서 베이스라인까지 똑바로 내려온다.

5 **어느 정도 각진 타원형** a, d, g, q 같은 소문자에서 볼 수 있는 형태이다. 카퍼플레이트 서체의 글자처럼 완벽한 타원형은 아니지만, 어느 정도 각진 타원형으로 아랫부분이 좀 더 평평하다. 타원형 윗부분은 오버 커브로 이루어지고, 아랫부분은 거의 직선에 가깝다.

유형별 소문자

스펜서리안 서체의 소문자는 3개 유형으로 분류할 수 있다.

길이가 짧은 소문자

길이가 약간 연장된 소문자

연장된 고리 모양이 있는 소문자

1 길이가 **짧은 소문자** 이 글자들은 베이스라인과 웨이스트라인 사이에 위치한다. 이 소문자들은 아래처럼 4개의 범주로 나눌 수 있다.
 • *i*, *u*, *w* : 언더 커브와 직선이 있다.
 • *n*, *m*, *v*, *x* : 오버 커브와 직선, 언더 커브가 결합되어 있다. *x*를 제외한 모든 글자는 리듬감 있게 획을 연결해서 써나간다.
 • *a*, *o* *e*, *c* : 오버 커브와 직선, 언더 커브가 있다. *a*와 *o*에 어느 정도 각진 타원형이 들어있다.
 • *r*, *s* : 언더 커브 획으로 시작하지만, 첫 번째 획이 웨이스트라인보다 조금 더 위 지점에서 출발한다.

2 길이가 **약간 연장된 소문자** 이 소문자의 높이는 길이가 짧은 소문자와 고리 형태가 있는 소문자 사이에 위치한다. *t*, *d*, *p*의 윗부분은 첫 번째 어센더 라인까지 올라간다. *p*와 *q*의 하단은 첫 번째 디센더 라인과 두 번째 디센더 라인 사이까지 내려간다.

3 **연장된 고리 모양이 있는 소문자** 고리 모양의 획이 들어있는 글자들이다.

소문자 예시

다음은 스펜서리안 서체의 소문자 예시로 서체가 어떻게 구성되는지 획순으로 보여주고 있다. 순서에 따라 획을 마친 뒤에는 펜을 들어야 한다는 점을 기억하자. 이 페이지 위에 반투명 종이를 올려놓고 소문자를 따라 쓰는 연습을 한 후 혼자 글자를 써보자.

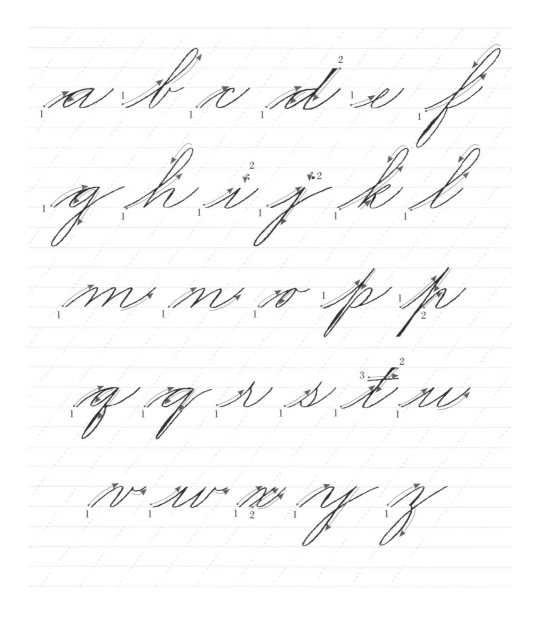

대문자 원칙

스펜서리안 서체의 대문자는 3개의 원칙이 있다.

두 번째 어센더 라인

첫 번째 어센더 라인

웨이스트라인/헤더

X-높이 공간 1 2 3 베이스라인(기준선)

첫 번째 디센더 라인

두 번째 디센더 라인

1 **반시계 방향 타원** 두 번째 어센더 라인에서 획을 그어나가기 시작하여 52° 기울기 라인을 유지하며 반시계 방향으로 타원을 그린다.

2 **역 타원** 베이스라인에서 시작하여 기울기 라인을 따라 폭이 좁은 타원을 그린다.

3 **대문자를 지탱하는 중심 기둥** 여러 대문자에서 사용하는 중요한 획이다. 획의 중간 지점에서 힘을 주기 시작하며 내려긋는다. 하단부를 따라 평평해지면서 셰이드가 가장 굵게 표현된다.

유형별 대문자

스펜서리안 서체의 대문자는 3개의 유형으로 나눌 수 있다.

반시계 방향의 타원이 있는 대문자

역 타원이 있는 대문자

기둥이 있는 대문자

1 반시계 방향의 타원이 있는 대문자 *O*, *C*, *D*, *E*, *A*의 글자체 안에 반시계 방향으로 그려지는 타원형이 있다.

2 **역 타원형 대문자** 타원을 그리는 오벌 스트로크_{oval stroke} 가 거꾸로 된 대문자로, 시계 방향으로 그려지는 타원형이 살짝 보인다.

3 **기둥이 있는 대문자** *P*, *T*, *F*, *S*, *G*, *L*, *R*, *B*에 대문자의 기둥을 이루는 획이 있다.

대문자 예시

다음은 스펜서리안 서체의 대문자 예시로 서체가 어떻게 구성되는지 획순으로 보여주고 있다. 순서에 따라 획을 마친 뒤에는 펜을 들어야 한다는 점을 기억하자. 이 페이지 위에 반투명 종이를 올려놓고 소문자를 따라 쓰는 연습을 한 후 혼자 글자를 써보자.

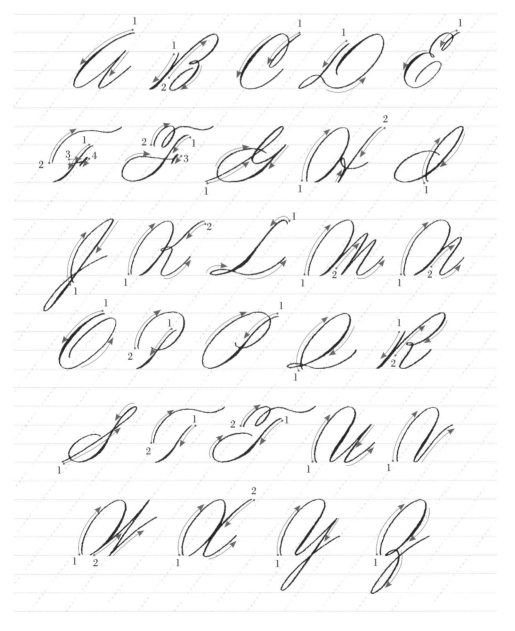

Flourishing and Other Techniques

4

플 로 리 싱 과 그 외 기 법

뾰족한 펜촉을 다루면서부터 플로리싱(flourishing)의 매력에 푹 빠지고 말았다. 빨리 배우고 싶은 마음에 서체의 기본기를 숙달하기도 전에 글자의 선을 아름답게 꾸며주는 플로리싱으로 넘어가고 싶을 정도였다. 하지만 플로리싱이 하룻밤 사이에 벼락치기로 할 수 있는 게 아니라는 것을 깨닫고 이내 겸손해졌다. 서체의 기본기에 집중하는 시간을 충분히 가진 후에 플로리싱으로 넘어가길 바란다. 플로리싱을 적절히 다룰 수 있어야 글씨의 수준이 한 단계 더 올라갈 수 있다.

이 장에서는 플로리싱의 어려움을 극복하고 두려움을 떨칠 수 있는 실질적인 방법을 구분하여 설명하려고 한다. 이 설명을 통해서 숙달된 안목으로 자신 있게 플로리싱을 시작할 수 있기를 바란다. 붓은 물론이고 유연성이 없는 필기도구로 캘리그라피 분위기를 표현하는 방법도 자세히 살펴보자. X-높이가 더 커진 글씨를 쓰거나 캘리그라피를 하기에 일반적이지 않은 표면에 작업을 한다면 이 과정이 매우 유익할 것이다.

플로리싱이란 무엇인가

플로리시flourish 란 필법을 가늘고 기다랗게 이어나가거나 글씨의 선을 장식하는 요소로 서체의 기본 형태를 돋보이게 한다. 서체 자체를 절대 훼손하지 않고 오로지 아름다움을 부여하기 때문에 '돋보이게 한다'는 단어에 초점을 두는 것이 중요하다.

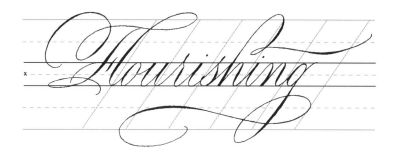

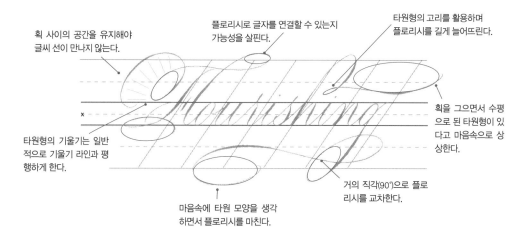

획 사이의 공간을 유지해야 글씨 선이 만나지 않는다.

플로리시로 글자를 연결할 수 있는지 가능성을 살핀다.

타원형의 고리를 활용하며 플로리시를 길게 늘어뜨린다.

타원형의 기울기는 일반적으로 기울기 라인과 평행하게 한다.

획을 그으면서 수평으로 된 타원형이 있다고 마음속으로 상상한다.

마음속에 타원 모양을 생각하면서 플로리시를 마친다.

거의 직각(90°)으로 플로리시를 교차한다.

플로리싱은 마음껏 새롭게 상상하고 탐구하면서도 아래와 같이 기본적인 지침을 지켜야 한다.

- 전체적으로 타원 형태를 유지한다. 모든 플로리시의 근본적인 형태는 타원형이다.

- 획을 교차시킬 때는 거의 직각 90°를 유지해야 한다.

- 셰이드와 헤어라인 또는 헤어라인끼리 획을 교차할 수는 있지만 셰이드끼리는 교차시키지 않는다.

- 시각적으로 흥미로움을 주면서도 균형을 유지한다. 종이에 글씨를 채워넣는 만큼 여백 또는 공백을 탐구한다. 여백이나 공백에 눈길이 닿을 수 있으므로 선이 한데 모이거나 갈라지지 않도록 한다.

- 곡선을 우아하게 그리려고 노력한다. 몸이 기억하도록 연필로 플로리시 연습을 한다. 플로리시의 형태에 집중하는 데 도움이 된다.

소문자 플로리싱

소문자 플로리싱에서는 다음의 5개 영역을 고려해야 한다.

1 **어센딩 스템 루프가 있는 글자** b, d, f, h, k, l는 플로리싱하기에 좋은 글자들이다. 중심부에 있는
고리는 획을 길게 연장할 수 있고, 고리 모양, 나선형 또는 타원을 내포하는 획을 덧붙일 수 있다.

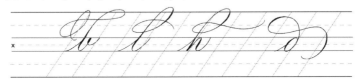

2 **디센딩 스템 루프가 있는 글자** f, g, j, p, q, y, z도 베이스라인 아래로 플로리싱하기에 좋다. 두 번
째 디센더 라인을 지나서 편하게 획을 길게 늘어뜨리면서 그려보자.

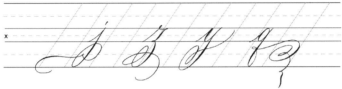

3 **엔드 플로리시** 글쓰기를 마무리할 때 꼭 어센더 라인이나 디센더 라인에서 할 필요는 없다. 웨이스
트라인을 넘어가거나 베이스라인 아래로 엔드 플로리시를 덧붙일 수 있다.

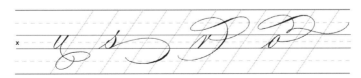

4 **엔트리 플로리시** 모든 소문자를 가지런히 쓰고 싶다면 글자를 쓰기 시작할 때 들어가는 엔트리 플
로리시를 길게 늘어뜨리자. 간단하면서도 강렬한 플로리시를 보여줄 수 있어서 좋다.

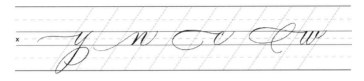

5 **'t'의 교차선** 마지막으로 교차선을 플로리싱하면 소문자 t가 한결 부드러워진다. t의 교차선을 꾸
며주면서 글자를 서로 연결할 가능성을 살펴볼 수 있다.

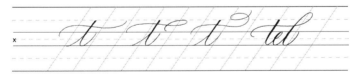

대문자 플로리싱

대문자 플로리싱의 가능성은 무궁무진하다. 마음속에 타원을 그리면서 기본 서체에서 획을 길게 늘어뜨린다. 카퍼플레이트와 스펜서리안 서체에서 연구하고 연습할 수 있는 플로리시의 예시는 아래와 같다.

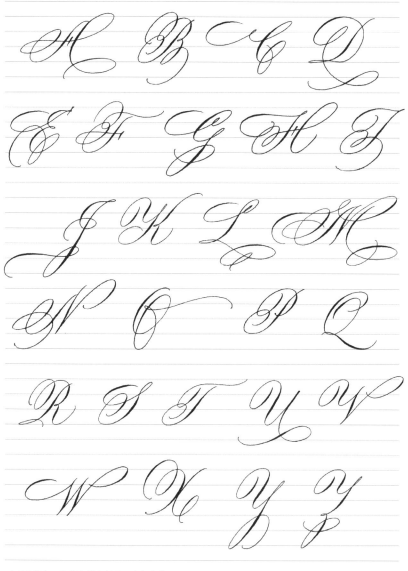

카퍼플레이트 서체의 대문자 플로리시 예시

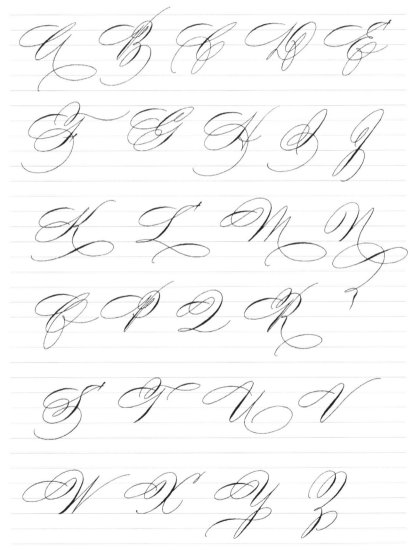

스펜서리안 서체의 대문자 플로리시 예시

붓펜으로 글씨 쓰기

글씨의 선을 부드럽게 하거나 X-높이를 더 키워서 쓰고자 할 때는 붓펜이나 화필로 쓰는 것이 좋다. 붓펜은 끝이 유연해서 힘을 주는 정도에 따라 가느다란 선에서부터 두꺼운 선까지 획을 다양하게 그릴 수 있다. 앞서 도구를 다루었지만12페이지 참조 붓펜의 끝은 크기와 유연성이 제각각이다.

note: 펜의 끝이 좀 더 큰 붓으로 쓰게 되면 X-높이를 키워서 글씨를 쓸 수 있다. 그런 방법으로 글씨 선이 얇아지고 두꺼워지는 정도의 차이점을 살펴볼 수 있다. 시간을 갖고 테스트하면서 붓이 편하게 느껴지도록 신나게 놀아보자!

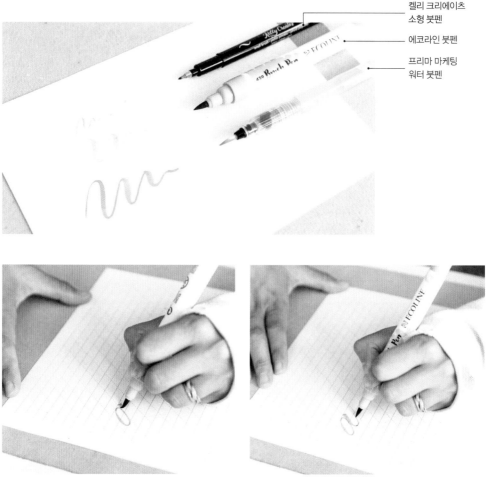

켈리 크리에이츠
소형 붓펜

에코라인 붓펜

프리마 마케팅
워터 붓펜

붓으로 글씨를 쓸 때는 각도를 유지해야 한다. 약 45° 각도로 시작해서 점차 자신의 손에 맞춰 조정해가자. 이렇게 하면 붓끝이 손상되지 않고 붓끝에 힘이 실린다.

가느다란 헤어라인 획을 그릴 때는 힘을 주지 않고 붓끝으로 쓴다. 획을 아래로 그리면서 셰이드를 주고 싶다면 글씨를 쓸 때 붓끝에 힘을 주면 된다.

자, 이제 카퍼플레이트와 스펜서리안 서체에 대해 배웠으니 뾰족한 펜으로만 쓸 필요는 없다. 쓰기 편하면서도 재미있게 알록달록 다양한 색깔을 연출할 수 있는 유연한 붓펜을 이용해서 글씨 연습을 해보자. 여행을 가거나 외출할 때는 쓰기 쉽고 펜촉처럼 깨끗하게 정리하지 않아도 되는 붓펜이 유용하다.

abcdefghijklm

nopqrstuvwxyz

펜텔 사인펜 붓으로 쓴 카퍼플레이트 서체

Thank you

펜텔 사인펜 붓으로 쓴 스펜서리안 서체

포 캘리그라피

포 캘리그라피Faux Caligraphy 또는 '꾸며낸' 캘리그라피는 파인라이너 펜, 분필, 페인트 펜, 연필 또는 볼펜 같은 유연하지 않은 도구로 캘리그라피의 느낌을 모방하는 글쓰기 방법을 뜻한다. 포 캘리그라피를 알아두면 나무나 유리, 천, 칠판처럼 일반적이지 않은 표면에 작업할 때 도움이 된다. 뾰족한 펜촉이나 붓펜으로는 하기 힘든 글씨 쓰기를 다각적으로 할 수 있어 유익하다. 이 책의 일부 프로젝트에서는 포 캘리그라피를 활용하여 선을 덧그려서 글자에 셰이드를 주었다.

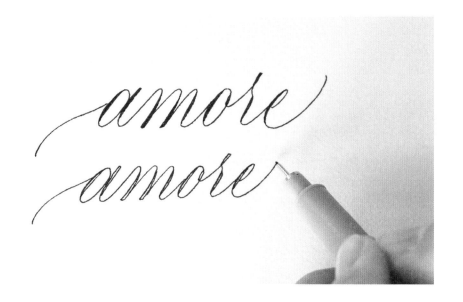

소문자 *a*를 살펴보자.

1 먼저 필기도구로 글자를 쓴다. 카퍼플레이트 서체든 스펜서리안 서체든 글자의 형태와 비율에 신경 쓰자. 물론 한 가지 서체로 써야 한다.

2 그다음에는 아래로 내려긋는 다운스트로크 지점을 확인하고 선을 덧그려서 글자에 무게감을 더한다. 처음 그린 획 바로 오른쪽에 선을 덧붙이는 것이 좋다. 글자 선이 가늘다가 굵어지다 다시 가느다래지는 변화를 부드럽게 이어나간다. 이를 통해 우아함이 유지된다.

3 공간을 채워 두꺼운 셰이드를 표현한다. 완성된 글자는 붓이나 뾰족한 펜으로 쓴 것처럼 보일 것이다.

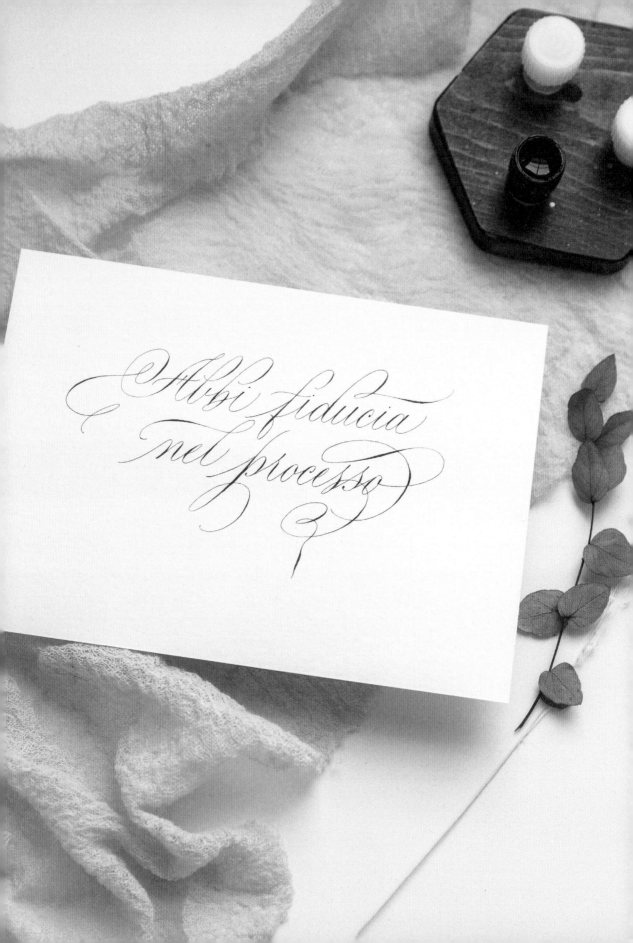

Creative Projects

5

글자 쓰는 방법을 배웠으니 이제 창작을 해보자. 창작은 나 또는 다른 사람을 위해 실용적인 것을 만들고 연습하기에 좋은 방법이다. 캘리그라피를 배우기 시작했을 무렵 연습 삼아 친구들에게 명언을 써서 선물하며 기쁨을 누렸다. 또 특별한 날을 기념하거나 집을 꾸미는 등 일상에서 캘리크라피를 담아낼 수 있는 방법들을 찾아내 많이 연습했다.

이 장에서는 펜촉, 붓, 펜으로 나누어 유형별 프로젝트를 다룰 것이다. 천천히 훑어보면서 DIY 프로젝트에 영감을 받길 바란다. 자, 이제 시작해보자!

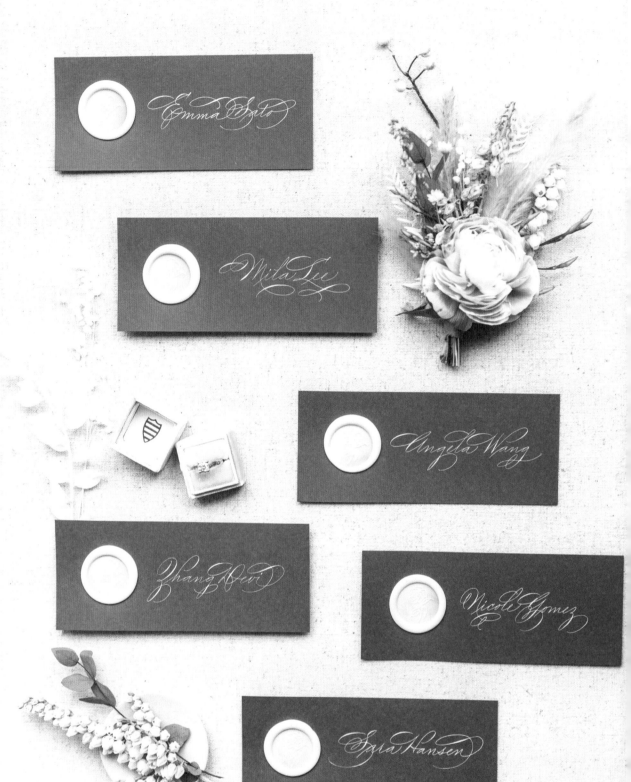

Wax Seal Place Cards

실링 왁스로 꾸민 네임 카드

초대 손님의 이름을 적은 네임 카드는 절친한 친구들의 모임이나 행사 공간을 아름답게 꾸밀 수 있다. 간단히 이름만 적어도 되고, 네임 카드 한 면에 실링 왁스를 붙일 수도 있다. 실링 왁스는 네임 카드에 변치 않는 가치를 주는 요소로 완벽함을 부여한다. 전통적으로 편지 봉투를 봉인하거나 비밀문서에 사용되었으나 장식적인 목적으로 활용될 수도 있다. 종이가 휘어지지 않도록 최소 중량 216g의 커버 카드 스톡 종이를 사용할 것을 추천한다. 이 네임 카드는 친구와 가족은 물론 초대 손님에게도 분명 깊은 인상을 남길 것이다. 손글씨로 적은 이름을 볼 때 사람들의 표정을 보면 흐뭇해진다.

┤ 준 비 물 ├

- 종이 재단기 또는 자, 가위
- 갈색 카드 스톡 종이
- 스틱 왁스 흰색
- 글루건 표준형
- 방수 유성펜(마이크론 펜 Micron pen 0.3mm)
- 왁스 스탬프

- 가이드 시트
- 레이저 레벨
- 선택 사항: 얼음물이 든 작은 그릇과 종이 타월
- 흰색 잉크: 닥터 마틴 블리드 프루프 화이트
- 펜대
- 펜촉

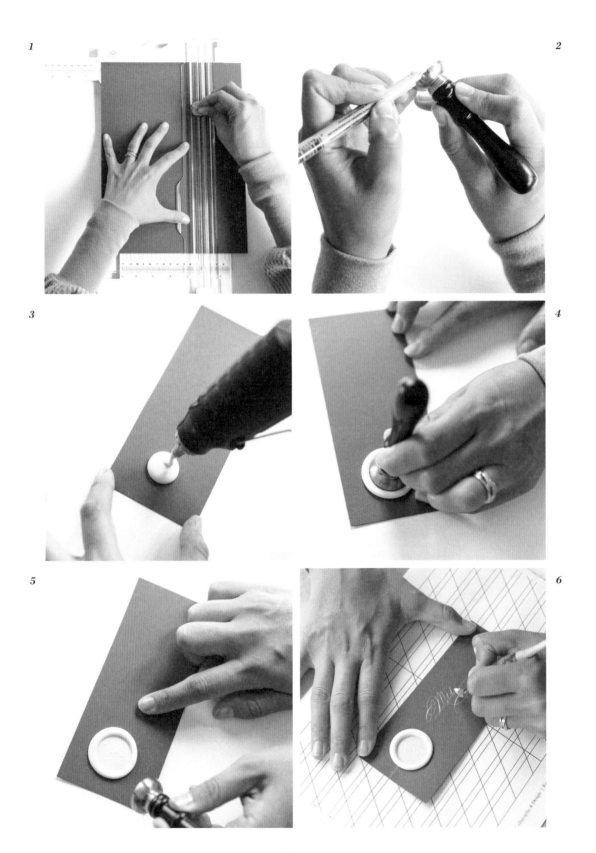

1 카드 스톡 종이를 가로 15cm, 세로 6cm 크기로 종이 재단기를 이용해 자른다. 종이 재단기가 없다면 자와 가위를 사용한다. 초대 손님의 수를 파악해서 카드 종이를 15~20% 더 넉넉하게 준비한다.

2 글루건에 스틱 왁스를 넣는다. 과열하지 않도록 온도를 저온으로 유지한다. 글루건이 예열되도록 기다리면서 스탬프 디자인이 중앙에 찍히도록 방수 유성펜으로 왁스 스탬프에 표시를 남긴다.

3 종이 왼편에 스틱 왁스 약 2.5cm 길이만큼 녹여 짜낸다. 내가 쓰는 글루건으로는 한 번 누르면 나오는 양이지만, 이는 사용하는 글루건에 따라 달라질 수 있다. 한 번 꾹 눌렀다가 힘을 풀어주고 휘휘 돌려서 왁스를 고정해준다.

4 스탬프에 표시한 중심점을 확인하면서 뜨거운 왁스 위에 왁스 스탬프를 천천히 찍는다. 한두 번 정도 연습한 뒤에 최종 작품용 종이에 작업한다.

5 15초~20초 정도가 지나면 왁스 스탬프를 서서히 들어올려 깔끔하게 떼어낸다. 왁스가 스탬프에 계속 붙어있다면 식을 때까지 기다렸다가 다시 시도한다.

6 가이드 시트 위에 종이를 올려놓고 레이저 레벨을 이용해 베이스라인을 표시한다. 흰색 잉크에 펜촉을 담갔다가 왁스 실링 옆에 이름을 적는다. 이름 또는 성을 포함해서 적더라도 글자는 중앙에 위치해야 한다.

Tip 왁스 스탬프를 찍고 나서 얼음이 든 작은 그릇에 왁스 스탬프를 담가 열을 식힌 후 다시 찍는다. 사용하기 전에 종이 타월로 왁스 스탬프 위로 흐르는 물기를 닦아낸다.

수제 종이로 네임 카드 만들기

부드러우면서도 가장자리가 고르지 않은 수제 종이에 글씨를 쓰는 것만큼 좋은 것도 없다. 수채화 종이 가장자리를 울퉁불퉁하게 잘라주는 데클 엣지 deckle edge ruler 자를 사용하여 손으로 찢은 느낌을 연출할 수도 있지만, 개인적으로는 수제 종이 자체의 분위기와 감성을 사랑한다. 제조사에 따라서 표면이 더 매끄럽거나 흡수가 더 잘 되기도 한다. 약간 질감이 있는 종이에 글씨를 쓸 때는 질럿 404 또는 니코 G처럼 끝이 단단한 펜촉으로 쓰는 것이 좋다. 끝이 뾰족한 펜촉일수록 종이의 섬유질이 쉽게 걸린다. 잉크가 흐르는 재질의 종이라면 글씨를 쓰기 전에 종이에 정착액을 뿌린다. 재료 정보를 다루는 장에 개인적으로 좋아하는 수제 종이 업체 목록을 수록해놓았다. 색감이 아름다운 종이와 제지 업체가 다양하고, 종이와 어울리는 잉크 조합의 가짓수도 무궁무진하다!

70

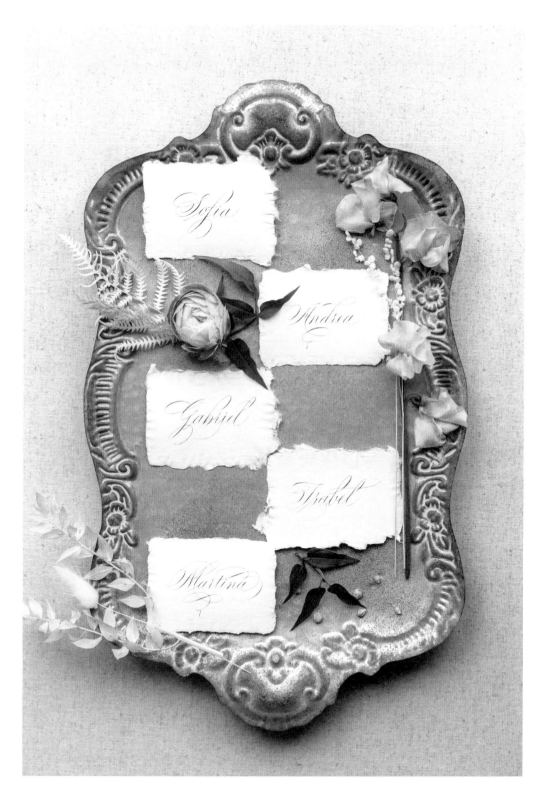

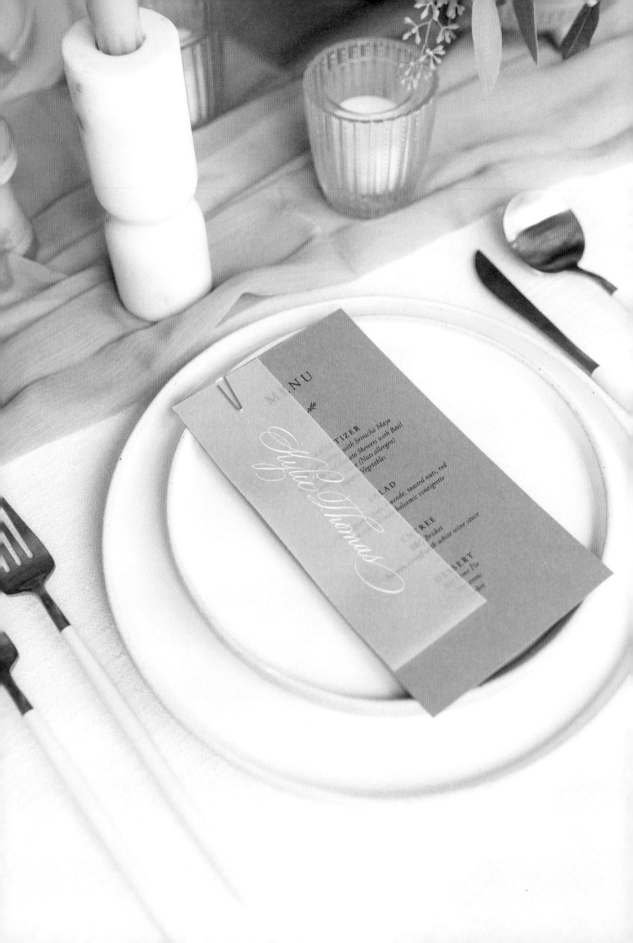

Personalized Menu

초대 손님의 이름이 적힌 메뉴 카드

디너파티나 특별한 날의 분위기를 한 단계 더 끌어올리는 방법으로 메뉴 카드를 미리 출력해 캘리그라피로 이름을 새겨 놓아보자. 초대 손님이 기념 삼아 간직할 수도 있다. 메뉴를 미리 알면 앞으로 펼쳐질 만찬에 기대감이 부풀어 오른다. 이 프로젝트에서는 모조지에 흰색 잉크로 글씨를 쓰기 때문에 진한 색상의 카드 스톡 종이에 메뉴를 인쇄하는 것이 중요하다. 색채 대비가 생겨서 서체의 가독성이 높아진다. 여러분만의 주제가 있는 행사에 잘 어울리는 종이와 잉크의 색깔을 마음껏 바꿔보자.

준 비 물

- 종이 재단기
- 기름 종이(또는 트레이싱지)
- 가이드 시트
- 레이저 레벨

- 클립
- 흰색 잉크: 암스테르담 아크릴 잉크 티타늄 화이트
- 펜대
- 펜촉

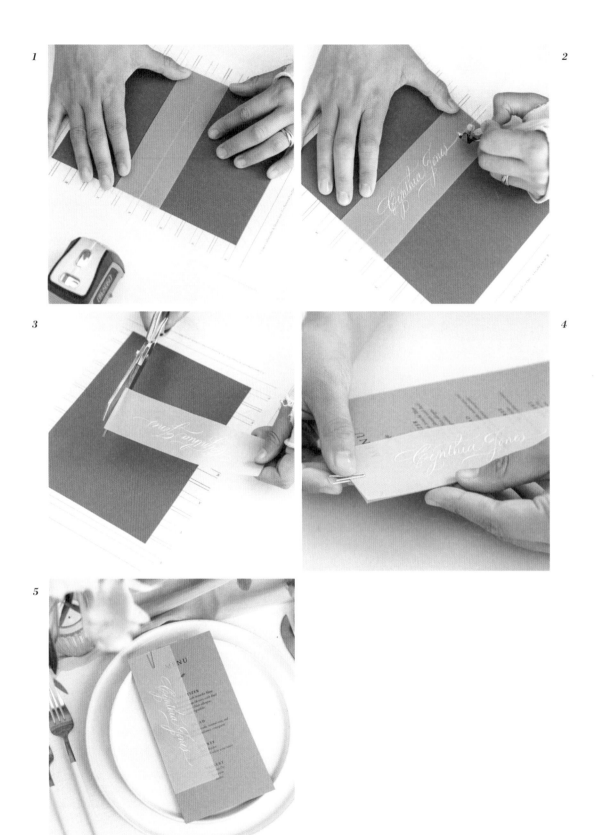

1 종이 재단기로 기름 종이를 가로 5cm, 세로 16.5 cm 크기로 자른다. 글자를 쓰고 나서 이름의 길이에 맞춰 한쪽 면을 자른다. 초대 손님의 수를 파악하여 카드 종이를 여유 있게 15~20% 더 만든다. 가이드 시트 위에 기름 종이를 올려놓고 레이저 레벨을 이용해 베이스라인을 표시한다.

2 잉크병 뚜껑에 달린 스포이트로 펜촉의 앞뒷면에 잉크를 직접 묻힌다. 잉크병 가장자리를 따라 펜촉을 기울여 흘러나오는 잉크를 제거한다. 기름 종이 왼쪽으로 4cm가량 남겨두고 이름을 적기 시작한다.

3 이름을 다 적고 난 후에 필요하면 종이의 다른 한쪽 면을 자른다.

4 메뉴 카드 맨 위에 초대 손님의 이름이 적힌 기름 종이를 놓고 클립으로 고정한다.

5 마지막으로 각자의 접시 세트 위에 완성된 작품을 올려놓고 손님들에게 깊은 인상을 남길 준비를 마친다.

Tip 기름 종이 위에 글씨가 잘 보이도록 기름 종이와 가이드 시트 사이에 진한 색상의 종이를 놓고 작업한다.

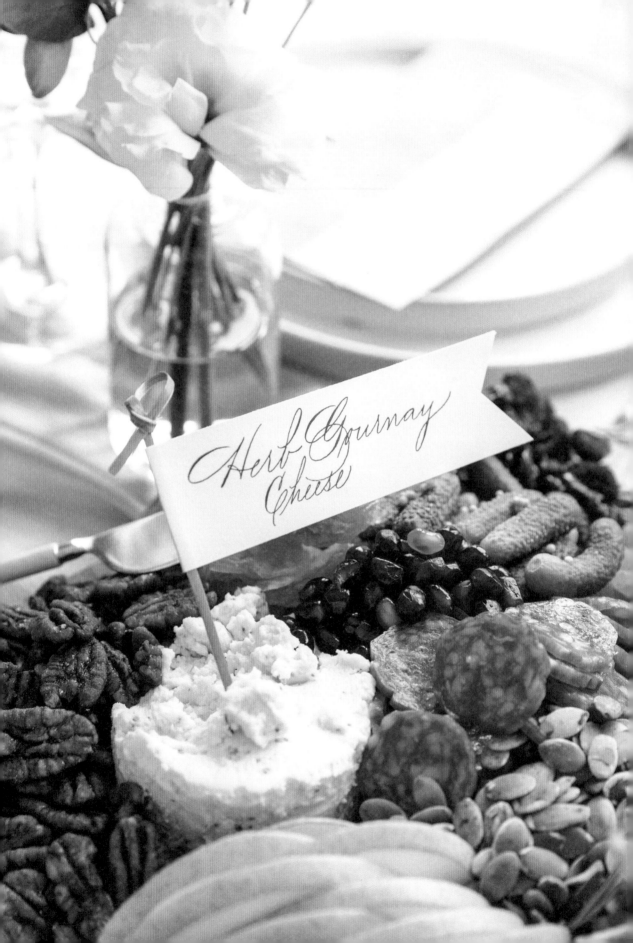

Cheeseboard Food Labels

치즈 보드 이름표 만들기

완벽한 애피타이저를 위한 아이디어가 필요하다면 가지각색의 다채로운 음식을 담아내기 좋고 만드는 과정도 즐거운 샤퀴테리 보드 Charcuterie board 를 추천한다. 적당한 크기의 나무 도마를 골라 다양한 종류의 치즈와 고기, 크래커, 과일, 견과류 및 소스를 차츰 더해서 푸짐하게 담는다. 그리고 어떤 치즈인지 구별하기 어려운 손님들을 위해 치즈마다 이름표를 만들어보자.

종이 재단기를 이용하여 종이에 선을 긋는다. 종이 재단기에 선 긋는 사양이 없다면 자와 본 폴더를 이용해 손으로 직접 종이에 선을 그으면 된다. 종이에 선을 미리 그어 놓으면 깔끔하게 접을 수 있다.

―――――――――| 준 비 물 |―――――――――

- 종이 재단기
- 선 긋기 도구
- 카드 스톡 종이
- 가이드 시트
- 레이저 레벨
- 대나무 꼬치

- 양면테이프
- 가위
- 월넛 잉크
- 펜대
- 펜촉

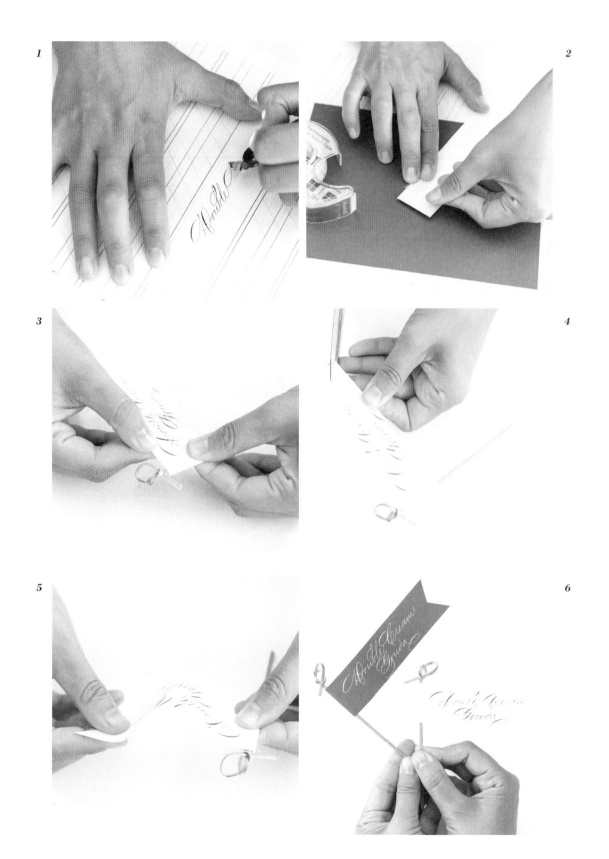

1 　종이 재단기로 카드 스톡 종이를 가로 14cm, 세로 3cm 크기로 자른 뒤, 종이
 의 가장자리에서 2.5cm 지점에 접는 선을 긋는다. 만일에 대비해서 이름표를
 넉넉하게 만든다. 가이드 시트 위에 종이를 올려놓고 레이저 레벨을 이용해
 베이스라인을 표시한다. 펜촉에 월넛 잉크를 묻혀 치즈 이름을 적는다.

2 　종이를 뒤집어 미리 표시해둔 접는 선에 2.5cm 크기의 양면테이프를 붙인다.

3 　접는 선에 맞춰 대나무 꼬치를 일직선으로 놓는다. 종이를 접어 양면이 붙도
 록 손으로 꾹 눌러준다.

4 　가위로 종이 한쪽 끝을 삼각형으로 잘라내 깃발 모양을 만든다.

5 　손으로 종이를 부드럽게 구부려서 바람에 흩날리는 느낌을 연출한다.

6 　Variation 색지에 흰색 잉크로 글씨를 써도 좋다.

Gold-Trimmed Gift Tags

금빛 테두리를 두른 선물 포장 태그

캘리그라피를 배우고 나서 처음으로 나만의 선물 포장 태그를 만들었던 기억이 난다. 실습하기에 재미있는 방법이면서도 선물할 수 있다는 점이 무엇보다 큰 기쁨으로 다가왔다. 가족이나 친구의 생일, 특별한 날에 맞춰 그들의 이름을 손글씨로 적는 일은 너무나 즐겁다. 이 프로젝트에서는 특히 좋아하는 파인텍 메탈릭 수채물감을 사용하여 반짝거리는 금빛으로 장식하는 세 가지 방법을 소개한다.

준 비 물

- 종이 재단기
- 캔손 중목 수채화 종이
- 펀치(종이에 구멍 뚫는 도구)
- 가이드 시트
- 레이저 레벨
- 파인텍 메탈릭 물감 금색

- 작은 납작 붓
- 물이 담긴 점적병(스포이트가 달린 병)
- 노끈
- 펜대
- 펜촉

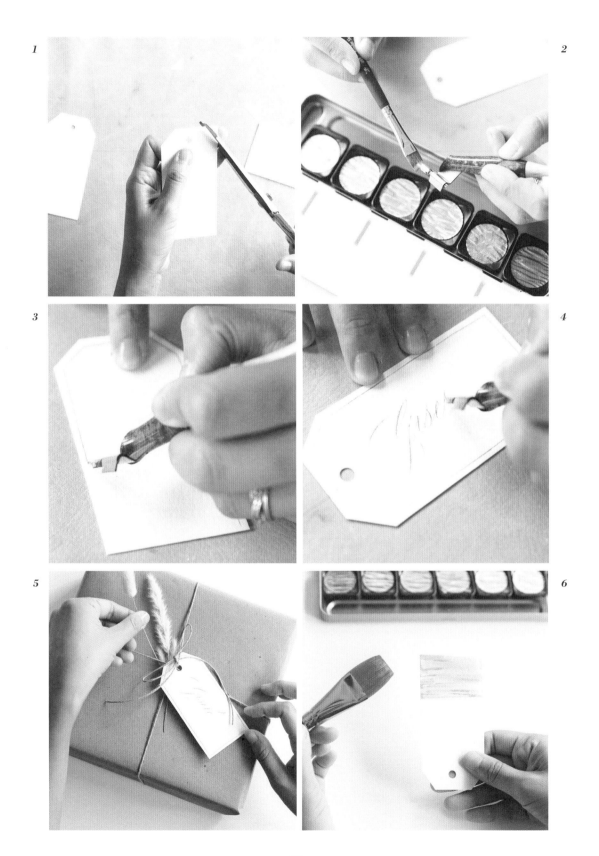

1 　종이를 재단기로 가로 5cm, 세로 10cm 크기로 자른다. 만일에 대비해서 태그를 넉넉하게 만든다. 먼저 태그의 한쪽 면 중간에 구멍을 뚫는다. 그다음 같은 면의 가장자리를 삼각 모양으로 잘라낸다. 구멍의 아랫부분을 눈대중으로 맞추면 그 선을 따라서 삼각 모양으로 잘라내기 좋다.

2 　금색 파인텍 메탈릭 물감에 물을 두어 방울 떨어뜨린 후 우유 같은 농도가 될 때까지 붓으로 부드럽게 잘 섞는다. 붓으로 펜촉의 앞뒷면에 물감을 골고루 바른다.

3 　힘을 완전히 빼고 선물 포장 태그 가장자리에 가느다란 금색 선을 그린다.

4 　레이저 레벨로 구멍 아랫부분을 따라서 베이스라인을 표시한다. 선물 받는 사람의 이름을 적는다.

5 　선물에 노끈으로 태그를 매단다. 말린 꽃이나 풀잎을 마음껏 곁들여 마무리한다.

6 　<u>Variation</u>　가느다란 금색 선 대신에 납작 붓으로 가장자리 선을 따라 칠하거나 붓모의 길이가 2.5cm인 수채 붓으로 태그의 한쪽 면을 칠해도 좋다.

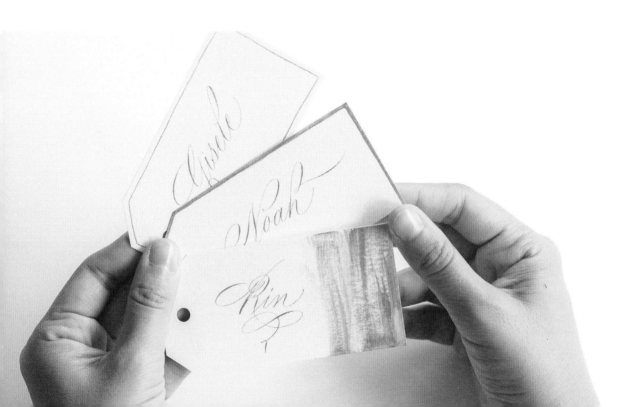

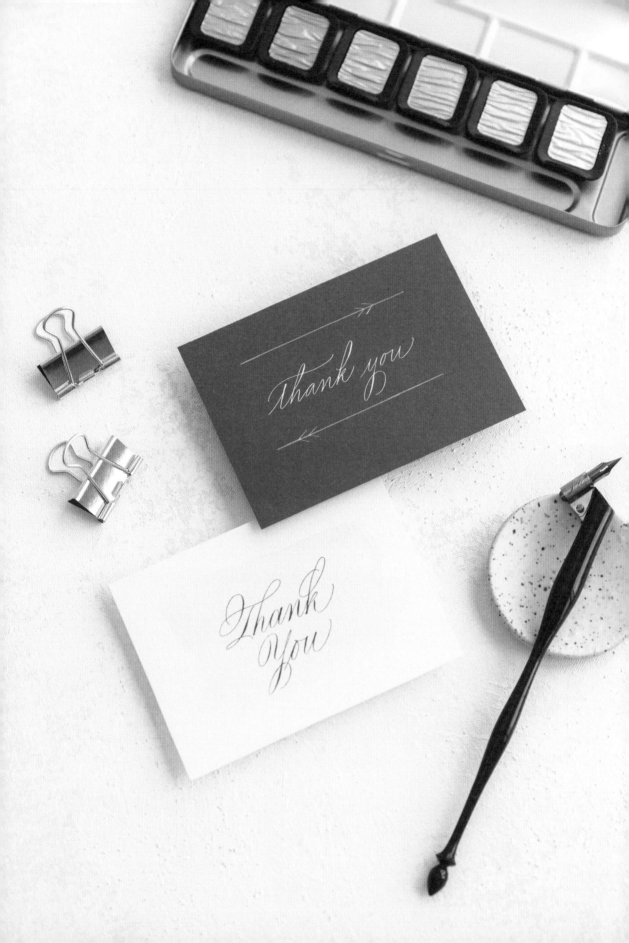

"Thank You" Cards

감사 카드

좋아하는 격언 중에 '감사할 일은 언제, 어디에서든, 늘 존재한다'라는 말이 있다. 평소에도 실천하려 애쓰고 노력한다. 고마운 사람들에게 말로 건네거나 카드에 글로 적어서 감사를 전하는 일은 정말 소중하고 사려 깊은 표현이다. 이 프로젝트에서는 감사 카드를 만드는 두 가지 방법을 소개한다. 한 장의 카드에는 스펜서리안 서체로 적고, 다른 한 장은 카퍼플레이트 서체로 적는다.

준 비 물

- 카퍼플레이트/인그로서 서체 모눈종이
- 종이 재단기
- 갈색 카드 스톡 종이
- 흰색 수채화 종이
- 파인텍 메탈릭 물감 금색
- 펜대
- 펜촉
- 자

- 흰색 잉크: 닥터 마틴 블리드 프루프 화이트
- 연필, 지우개
- 갈색 구아슈 물감과 소분 공병
- 노란색 수채물감
- 붓모 길이 2.5cm 수채 붓
- 소형 붓
- 라이트 패드

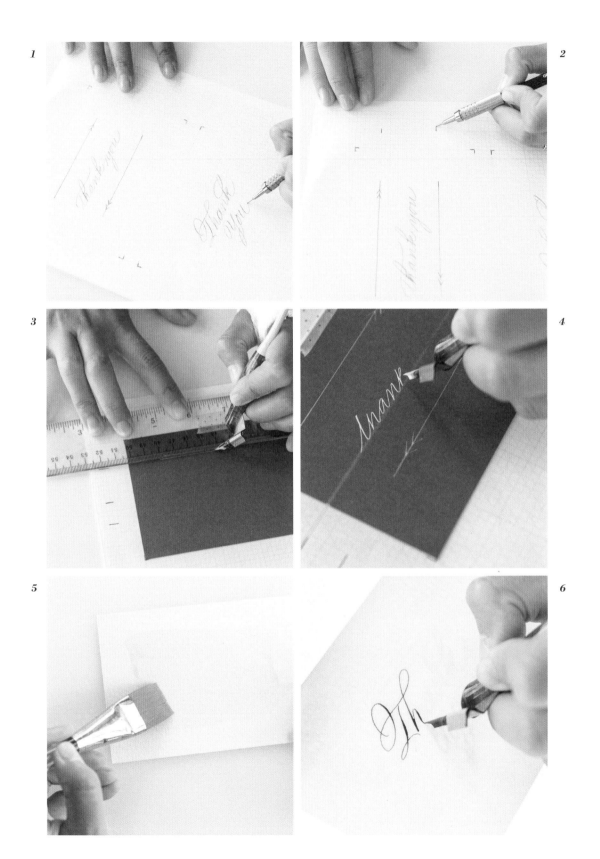

1 카퍼플레이트/인그로서 서체 모눈종이에 감사 카드의 크기를 표시하고 서체 디자인을 스케치한다. 한 장의 카드에는 감사의 의미를 담아 스펜서리안 서체로 'Thank you'를 적고, 다른 카드에는 카퍼플레이트 서체로 같은 글자를 적는다. 카드는 가로 9cm, 세로 13cm 크기가 적당하다.

2 색지에 글씨를 적기 때문에 한쪽 면을 따라 베이스라인은 물론 글자를 쓰기 시작하는 지점과 선을 그릴 위치를 표시해두는 것이 좋다. 이런 방식으로 레이저 레벨을 이용해 표시할 수 있다.

3 갈색 카드 스톡 종이를 재단기로 가로 9cm, 세로 13cm 크기로 자른다. 작은 붓으로 펜촉의 앞뒷면에 금색 파인텍 메탈릭 물감을 바른다. 스케치 위에 갈색 종이를 올려놓고 나서 자를 대고 표시해둔 지점에 맞춰서 펜촉으로 금색 선을 긋는다.

4 금색 선에 화살 표시를 덧그리고, 반대 방향으로도 똑같이 작업한다. 그다음 흰색 잉크에 펜촉을 담가 'Thank you'를 적는다.

5 두 번째 디자인으로 흰색 수채화 종이에 글씨를 적는다. 먼저 구아슈 물감을 조금 짜서 소분 공병에 담는다. 물을 두어 방울 떨어뜨리고 난 다음, 우유 같은 농도가 될 때까지 잘 섞는다. 수채화 종이를 크기에 맞게 잘라 수채 붓에 물감을 묻혀 가볍게 칠한다.

6 수채물감이 마르면 서체 스케치 위에 카드를 놓고, 이 두 장의 카드를 라이트 패드 위에 올려놓는다. 갈색 잉크를 묻힌 펜촉으로 'Thank you'를 적는다.

Jude

Born at home on July 20, 2019
@ 9:36 PM, seven pounds eight
ounces, twenty and a half inches

Birth Details Photo Mat

아기의 탄생을 기념하는 포토 매트

임신 중이거나 아기가 있는 가족에게는 잊을 수 없는 단 하나의 기념품이 될 것이다. 아기의 탄생과 관련한 모든 내용을 상세히 글로 적은 캘리그라피 작품을 액자에 넣어 포토 매트를 만들어보자. 카퍼플레이트 서체와 스펜서리안 서체를 섞어 쓰면 근사하다. 이 프로젝트에서 아기의 이름은 카퍼플레이트 서체로, 탄생과 관련한 기록은 스펜서리안 서체로 적는다.

┤ 준 비 물 ├

- 종이 재단기
- 카퍼플레이트/인그로서 서체 모눈종이
- 캔손 XL 수채화 종이
- 연필과 지우개
- 작토 나이프
- 자
- 커팅 매트

- 라이트 패드
- 펜대
- 펜촉
- 검은색 잉크: 수미 잉크(Moon Palace Sumi ink)
- 종이테이프(마스킹테이프)
- 가로 20cm, 세로 25.5cm 크기의 액자

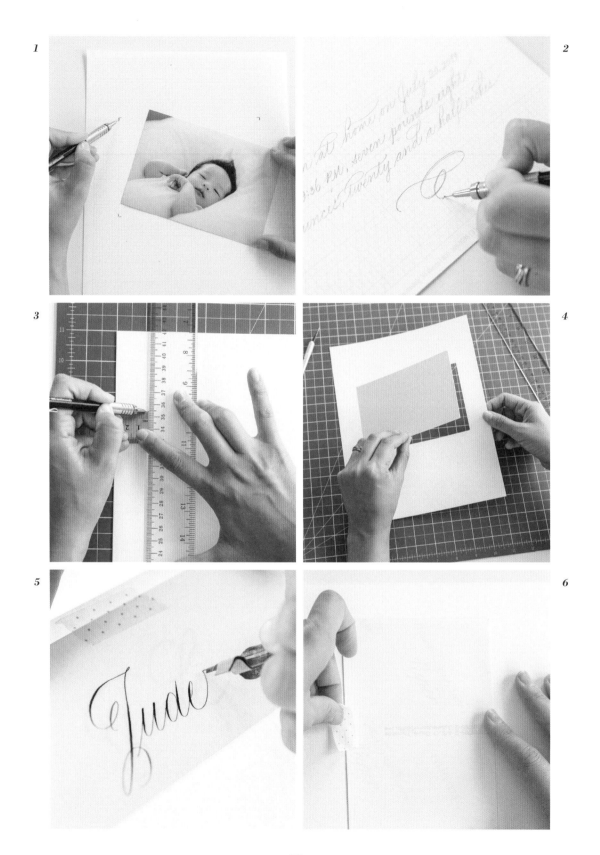

1 카퍼플레이트/인그로서 서체 모눈종이에 액자 전체(20cm×25.5cm) 및 사진 크기(10cm×15cm)를 표시한다. 사진 아랫부분에 아기의 탄생일과 시간, 몸무게와 키 등 기록할 공간이 필요하므로 사진은 중앙에서 약간 위로 배치한다.

2 사진 윗부분에 카퍼플레이트 서체로 아기의 이름을 스케치한다. 그다음 사진 아랫부분은 스펜서리안 서체로 아기의 탄생에 대한 세부 내용을 스케치한다. 수채화 종이는 재단기를 이용해 가로 20cm, 세로 25.5cm 크기로 자른다.

3 커팅 매트 위에 종이를 올려둔다. 사진의 위치를 자를 써서 표시한다. 사진 크기(10cm×15cm)에 딱 맞춰서 표시하지 말고, 사진 크기보다 3mm 적게 표시해야 사진이 꼭 맞게 들어갈 수 있다.

4 사진이 들어갈 공간을 작토 나이프로 잘라내어 손으로 부드럽게 제거한다.

5 스케치 위에 최종 작품용 종이를 놓은 뒤, 라이트 패드에 올려놓고 검은색 잉크를 바른 펜촉으로 글씨를 적는다.

6 잉크가 다 마르면 종이를 뒤집어 종이테이프로 사진을 붙인다. 액자에 완성본을 끼워놓으면 아기가 태어난 순간을 영원히 기억하게 될 것이다.

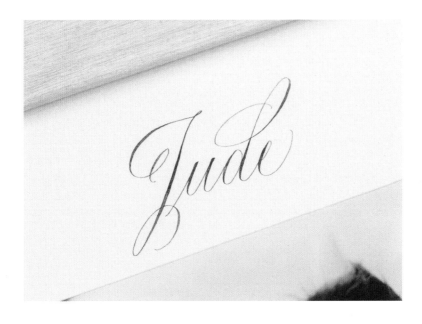

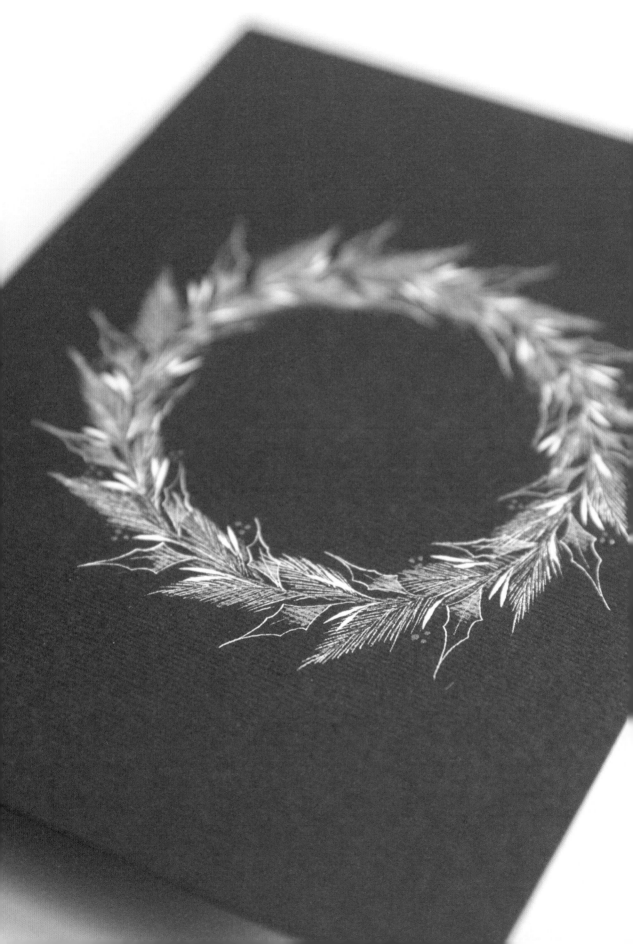

Frosted Winter Wreath Design

겨울 서리꽃이 내려앉은 리스

대서양 연안에서 첫눈을 보려고 겨울을 기다리던 기억이 난다. 눈싸움, 폭설로 인한 휴교, 밤새도록 온 이웃 마을을 밝혀주던 알록달록한 전구의 불빛처럼, 그맘때면 으레 하는 모든 전통과 크리스마스 장식을 사랑하지 않을 수가 없다. 이 프로젝트에서는 겨울 서리꽃이 내려앉은 리스 만드는 방법을 소개한다. 이 디자인은 카드로 활용해도 좋고, 집에 장식품으로 걸어두어도 좋다.

―――――――――――――― ┤ 준 비 물 ├ ――――――――――――――

- 종이 재단기
- 검은색 카드 스톡 종이(최소 중량 216g)
- 펜대
- 펜촉
- 흰색 잉크: 닥터 마틴 블리드 프루프 화이트
- 폰즈앤포터 화이트 샤프펜슬

- 흰 색연필
- 원형 자
- 파인텍 브릴리언트 러스트 또는 그 외 메탈릭 물감 붉은색
- 사쿠라 스타더스트 겔리 롤 펜

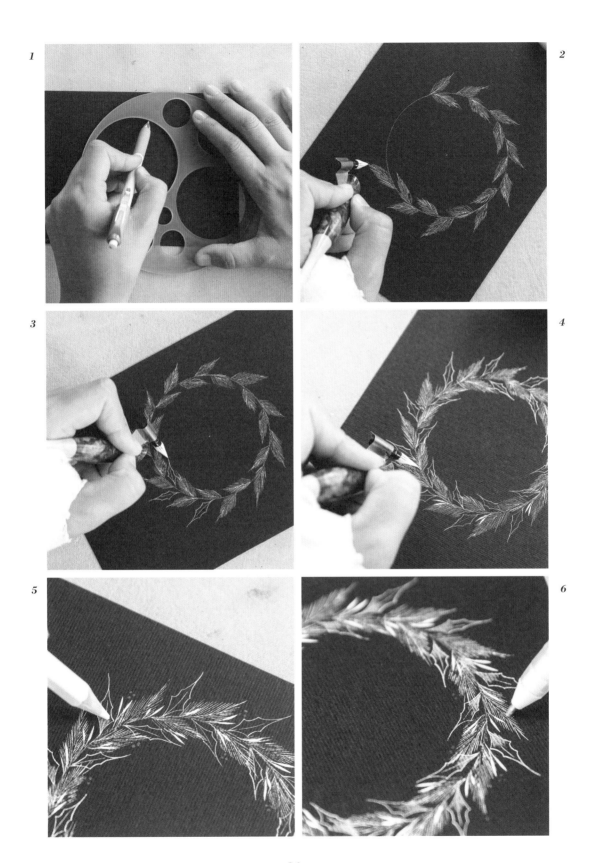

1 검은색 카드 스톡 종이를 종이 재단기를 이용해 가로 10cm, 세로 15cm 크기로 자른다. 종이 정중앙에 원형 자를 대고 흰색 샤프펜슬로 원 모양을 그린다.

2 흰색 잉크에 펜촉을 담가 원 둘레를 따라서 솔잎을 그려나가기 시작한다.

3 다음으로 솔잎 사이사이 빈 곳에 크리스마스 장식에 쓰이는 호랑가시나뭇잎을 그린다. 빈 곳이 보이면 솔잎을 더 많이 채워넣는다.

4 리스를 따라서 밀 이삭을 한 쌍씩 덧그린다. 물방울 모양을 만들면서 힘을 주었다가 빼면, 밀 이삭의 형태가 그려진다.

5 붉은색 파인텍 메탈릭 물감을 펜촉 앞뒷면에 바른다. 리스 둘레를 따라서 세 개의 작은 점을 톡톡 찍어서 붉은 열매를 그린다. 그다음 흰 색연필로 앞서 그렸던 호랑가시나뭇잎의 아랫부분을 색칠해서 깊이를 채워준다. 리스가 풍성해 보이도록 솔잎 안을 색연필로 채워도 좋다.

6 반짝거리는 펄 감을 주려면 스타더스트 젤리 롤 펜으로 솔잎 일부를 덧칠한다.

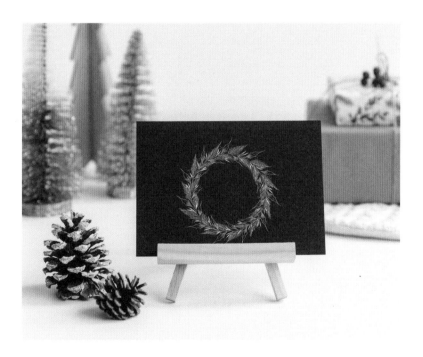

'노엘' 리스 디자인

수채물감, 색연필, 보석으로 풍부한 색감을 연출한 버전의 리스이다. 이 리스에서 사용되는 주요 색깔은 '노엘Noel' 글자와 앙증맞은 세 알의 열매에서 돋보이는 빨강과 초록이다. 반짝거림과 질감, 입체감을 주는 초록색 스티커 보석을 덧붙여 완성한다. 펜촉에 초록색 수채물감을 묻혀 원형 주변으로 솔잎을 그리되, 잎의 방향을 교차시키면서 그려나간다. 솔잎 사이사이 빈 곳에 호랑가시나뭇잎을 채운다. 물방울 모양으로 힘을 주었다 빼면서 밀 이삭을 한 쌍씩 그려준다. 초록 색연필로 각각의 호랑가시나뭇잎의 아래쪽에 색을 입혀주면서 깊이를 준다.

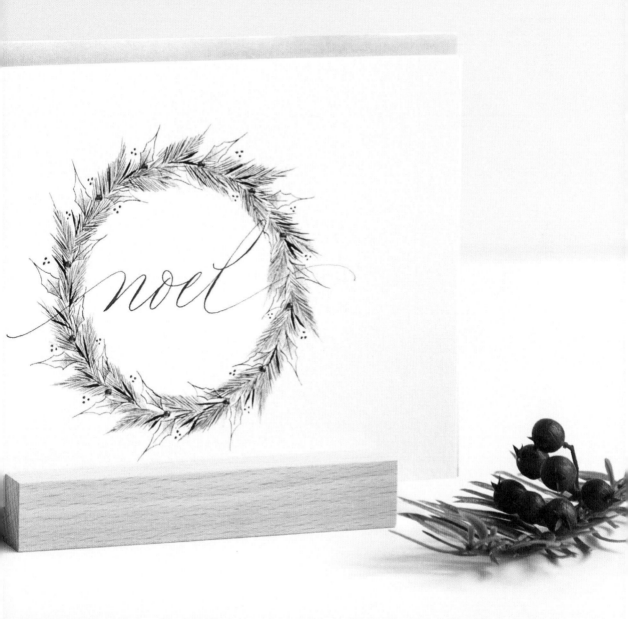

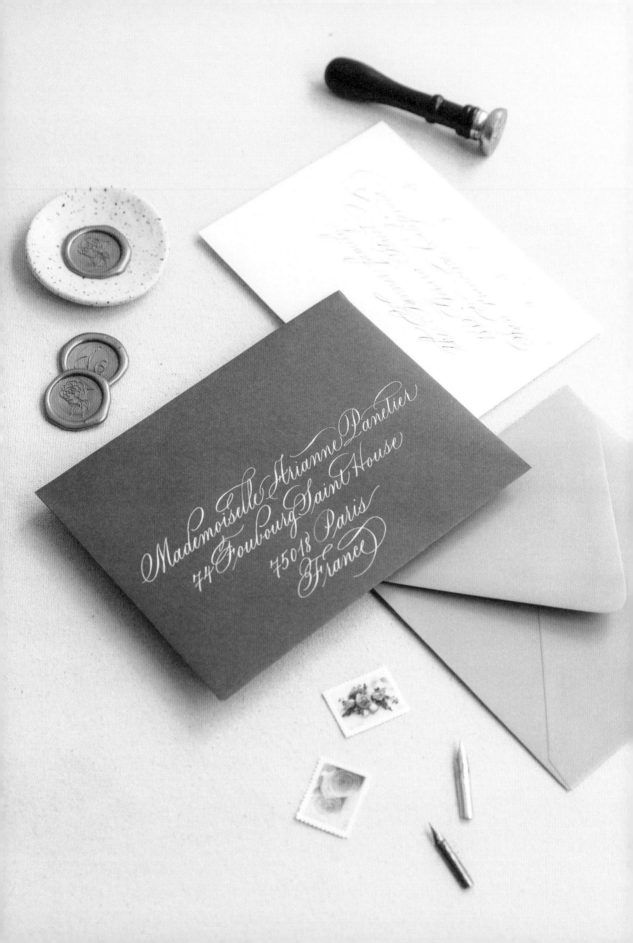

Addressing Envelopes

편지 봉투에 주소 쓰기

멋진 편지 봉투를 우편으로 보낸 적이…… 아니 받아본 적이 언제였을까? 캘리그라피를 시작하면서 다양한 편지 봉투를 교환했고, 손글씨가 새겨진 편지 봉투가 우편함에 도착했는지 목이 빠지도록 기다리곤 했다. 내 작업실에 있는 우편함에는 수년간에 걸쳐 학생들과 캘리그라피를 하는 친구들에게서 받은 우편물로 여전히 가득 차 있다. 우편함을 들여다볼 때마다 기쁘다.

이 프로젝트에서는 편지 봉투에 주소를 쓰는 작업에 필요한 몇 가지 비결을 공유한다. 결혼식이나 다른 행사를 준비하거나 누군가에게 카드를 보내고 싶을 때, 손글씨로 적은 편지 봉투를 더 많이 건네도록 영감을 주는 동기가 되었으면 한다.

─┤ 준 비 물 ├─

- 가이드라인이 표시된 편지 봉투용 견본
- 레이저 레벨(색깔 있는 편지 봉투를 사용할 때)
- 블로터/라이팅 패드
- 라이트 패드(흰색 편지 봉투를 사용할 때)
- 편지 봉투
- 스탬프

- 펜대
- 잉크
- 펜촉
- 물과 종이 타월
- 선택 사항: 편지 봉투 건조용 거치대

• 준비하기 •

시작하기에 앞서 작업 흐름의 효율성을 위해 필요한 도구와 더불어 글쓰기 공간을 준비하고 정리할 필요가 있다. 나는 왼손잡이 캘리그라퍼라서 대개 책상 왼쪽에 봉투 더미와 (10~15%의 여유분을 포함해서) 펜대, 잉크, 펜촉을 놓는다. 그다음 작업 중인 봉투의 색에 따라서 정면에 블로터 패드(책상 매트)나 라이트 패드를 놓고 책상 맨 위 가장자리에 주소 리스트를 놓는다. 봉투에 글씨 쓰는 작업을 하나씩 끝낼 때마다 책상 오른편에 놓고 말린다. 한 번에 8장에서 10장 정도를 말릴 수 있게 충분한 공간을 확보하는 것이 중요하다. 편지 봉투 건조용 거치대를 구입하면 봉투를 똑바로 세워 꽂아둘 수 있어서 책상 공간을 아낄 수 있다.

펜촉에 잉크를 묻혀 편지 봉투 하나를 시험 삼아 작업해 보기를 추천한다. 봉투마다 질감, 두께, 흡수성이 달라서 테스트를 해보면 잉크가 번지거나 흐르는 문제에 미리 대처할 수 있을 것이다. 예를 들어, 파인텍처럼 메탈릭 물감으로 작업할 때는 질럿 404 펜촉이 니코 G, 또는 레오나트 프린시펄 EF 펜촉보다 훨씬 좋다. 봉투가 질감이 조금 있는 편이라면, 끝이 더 단단한 펜촉을 사용해야 종이의 섬유질이 펜촉에 걸리지 않는다. 시간을 들여서 제대로 테스트해야 걱정을 덜게 되고 쓰레기통으로 향하는 봉투를 아낄 수 있다.

• 정렬 •

편지 봉투에 주소를 배치하는 방법을 이해할 필요가 있다. 봉투에 주소를 배치할 때는 왼쪽과 가운데 정렬이 일반적이다. 주소를 세 줄에 이어 쓰거나 우편번호를 다음 줄에 배치해서 네 줄로 쓸 수도 있다. 글의 배치를 시각적으로 확인해보려면 한 장의 종이에 주소를 인쇄해서 보는 것이 좋다. 아래에 예시가 있다.

왼쪽 정렬

Mr. and Mrs. Bruno Garcia
4 Yawkey Way
Boston, Massachusetts
02215

가운데 정렬

Mr. and Mrs. Bruno Garcia
4 Yawkey Way
Boston, Massachusetts
02215

왼쪽 정렬로 주소가 인쇄된 것을 보면 가운데 정렬로 작업할 때 글을 쓰는 시작 지점을 판단하는 데 도움이 된다.

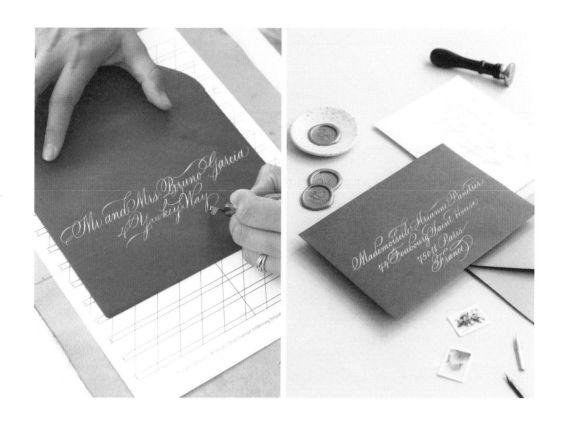

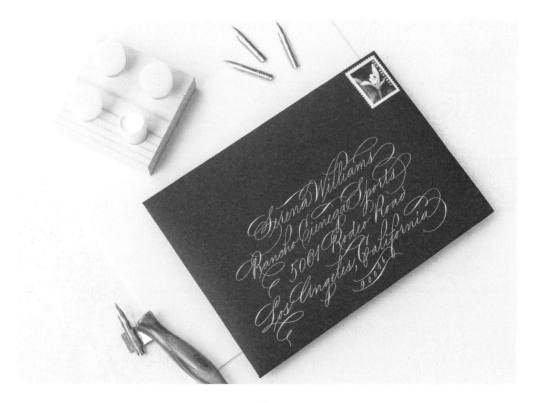

편지 봉투 가이드라인 견본

편지 봉투에 가이드라인을 연필로 그리기보다 연필 선으로 가이드라인이 표시된 견본을 사용하는 것이 수월하다. 내가 직접 고안한 이 견본은 재료 정보를 정리한 장에서 찾아볼 수 있으며, 웹 사이트에서 내려받아서 편지 봉투에 활용할 수 있다. 크기가 큰 편지 봉투는 5mm 간격으로, A7 크기 또는 더 작은 편지 봉투는 4mm 간격으로 가이드라인을 표시해 견본을 만들었다. 기준선이 되는 베이스라인은 충분히 공간을 두어서 편지 봉투에 적는 글씨가 답답하게 보이지 않게 플로리시할 수 있다.

1 흰색 편지 봉투에 글씨를 쓸 때는 봉투 아래에 가이드 시트가 보이도록 라이트 패드를 이용한다. 색지에 작업한다면 가이드 시트 위에 편지 봉투를 올려놓고, 레이저 레벨로 베이스라인을 표시한다. 편지 봉투 하단은 2.5cm 정도 여유를 남기는 것이 좋다. 그렇게 해야 편지 봉투에 글씨를 쓰기 전에 그 여유 공간을 유념할 수 있다.

2 이제 참고 용지에 쓴 주소를 살펴보고 첫 줄을 적는데 필요한 공간을 가늠해본다. 공간은 이름의 길이와 편지 봉투의 크기, 한 사람 또는 두 사람의 주소인지에 따라 달라지기도 한다. 참고 용지 중앙에 수직선을 그어서 중심선 좌·우측에 몇 글자가 있는지 확인하는 것이 도움이 된다.

3 첫 줄을 다 쓰고 난 다음, 다시 참고 용지를 들여다보고 두 번째 줄과 다음 줄의 시작점을 파악한다.

4 주소를 다 쓰고 나면 우편 요금을 반드시 확인하자. 자, 이제 편지 봉투를 보낼 준비를 마친 셈이다! note: 편지 봉투에 실링 왁스 작업을 하거나 부피가 큰 편지 봉투를 사용한다면 우체국에서 우편물이 기계로 자동 분류되면서 편지 봉투가 손상될 수 있다. 수동으로 소인을 찍는 방법이 제일 좋다. 이때 우편 요금이 더 부과되므로 거주지의 우체국에서 이 방법이 가능한지 반드시 확인하자!

Tip 우편번호를 중앙에 잘 맞춰 쓰려면 가운데 숫자를 제일 먼저 쓴 다음에 처음 및 끝자리 숫자를 쓴다. 마지막으로 나머지 숫자를 채운다. 이 요령은 정말 많은 도움이 되었다.
(참고로 대한민국 우체국에서는 규격 편지 봉투가 아닌 경우, 비규격 요금으로 책정되며 발행된 우표를 붙이거나 해당 금액의 우표가 없는 경우에는 바코드 형식의 선납 라벨을 발행한다고 한다.)

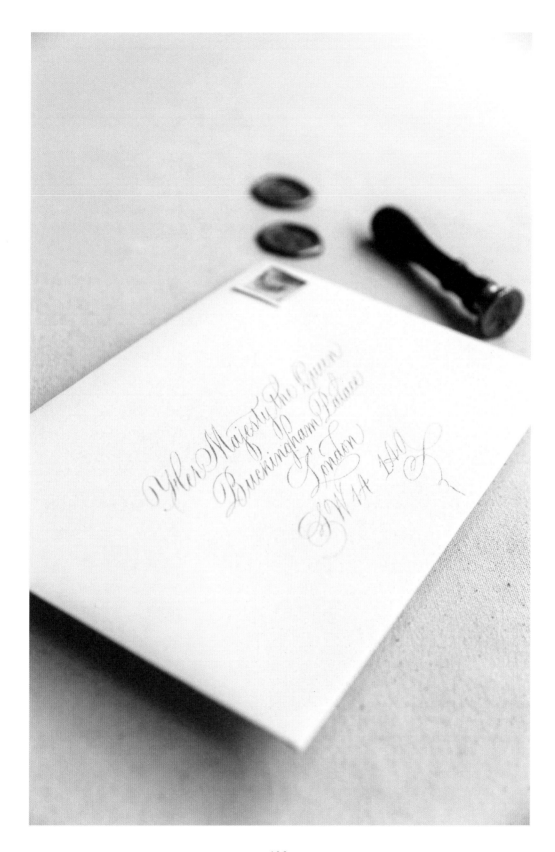

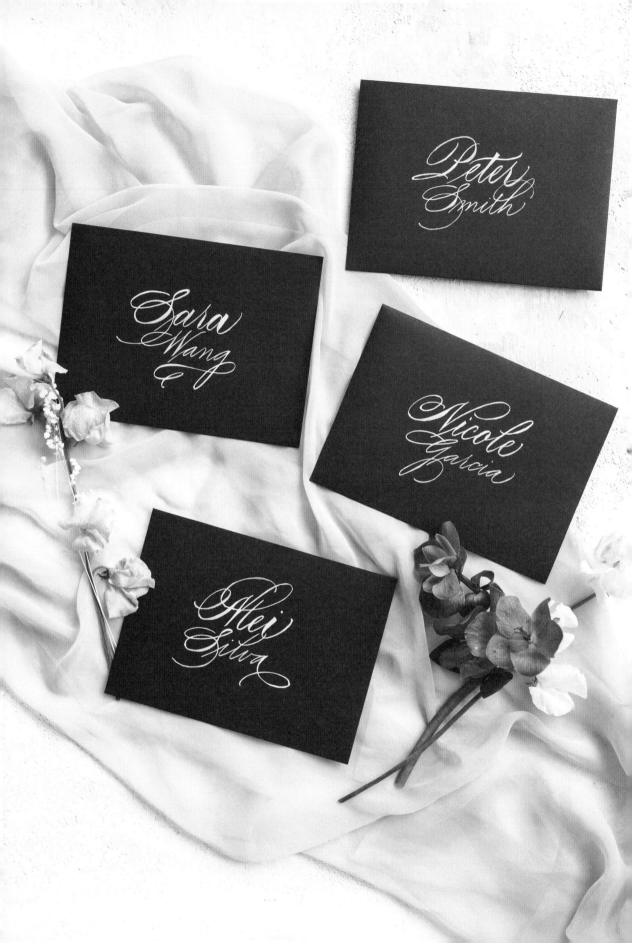

Personalized Outer Envelope

편지 봉투에 이름 쓰기

생일, 특별한 축제일, 기념일이나 그냥 아무런 이유가 없더라도 카드를 주고받는 것이 참좋다. 손수 이름을 쓴 편지 봉투에 카드를 담아 건네는 것보다 더 의미 있는 일이 있을까? 이 프로젝트에서는 카퍼플레이트 서체로 이름을 적고, 스펜서리안 서체로 성을 적을 것이다. 두 줄로 이름을 적어놓으면 이 두 가지의 서체가 상호보완적으로 멋들어지게 잘 어울린다.

나는 글씨체를 더 크게 쓸 때는 붓으로 캘리그라피 작업을 한다. 뾰족한 펜촉을 사용하는 것에 비해서 질감이 좀 더 느껴진다. 붓끝의 유연성에 따라서 힘을 주고 빼면서 셰이드의 두께를 조절하여 마음껏 그릴 수 있다.

─────────────┤ 준 비 물 ├─────────────

- 색지 편지 봉투 (A7 크기: 133.35mm×184.15mm)
- 사쿠라 코이 소형 워터 브러시(Sakura Koi small water brush)
- 흰색 잉크: 닥터 마틴 블리드 프루프 화이트
- 가이드라인이 표시된 편지 봉투용 견본
- 레이저 레벨

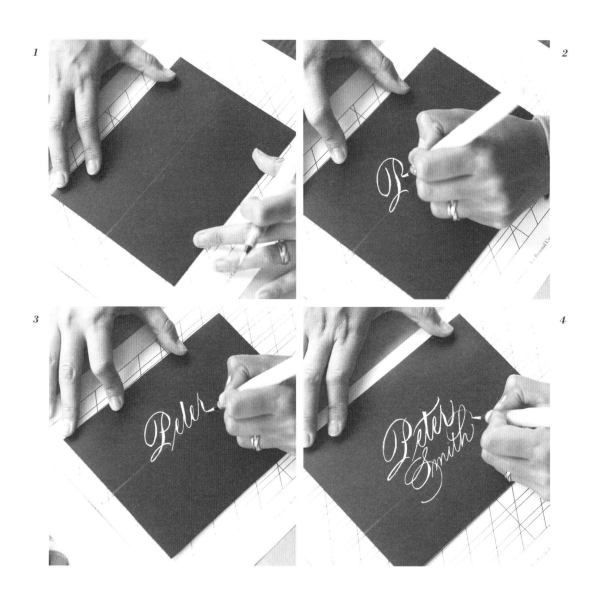

1 가이드라인이 표시된 편지 봉투용 견본 위에 색지 편지 봉투를 올려놓고 레이저 레벨로 베이스라인을 표시한다. 이름이 두 줄로 들어가기 때문에 첫 줄에 들어가는 글자의 베이스라인은 편지 봉투의 절반에서 살짝 위로 유지하는 것이 좋다. 편지 봉투의 높이가 13.5cm라서 베이스라인은 편지 봉투 상단에서 6.5cm 내려온 지점에 위치한다.

2 흰색 잉크에 펜촉을 담갔다가 편지 봉투에 글씨를 쓸 때 잉크가 고이지 않도록 잉크병 가장자리에 대고 흘러나오는 잉크를 제거한다. 카퍼플레이트 서체로 이름을 쓰기 시작한다. 깔끔하게 써도 좋고 플로리시를 조금 더해 장식해도 좋다.

3 편지 봉투에 글자를 적어나가면서 글씨 쓰지 않는 손으로 편지 봉투가 움직이지 않도록 고정한다. 이렇게 하면 글씨 쓰지 않는 손을 몸에 너무 가까이 또는 멀찍이 두지 않고 가장 효율적인 공간에서 글씨를 쓸 수 있다.

4 이름을 쓰고 난 뒤, 편지 봉투를 위쪽으로 옮겨서 스펜서리안 서체로 성을 적는다. 획이 가로지르는 것을 두려워하지 말자. 획을 부드럽고 가늘게 이어나가려면 더 높은 각도로 붓을 잡아 쓰려고 노력해야 한다.

Tip 편지 봉투를 중앙에 두고 글씨를 쓰지 않는 손가락으로 글씨가 들어가는 범위를 표시하는 것이 좋다.

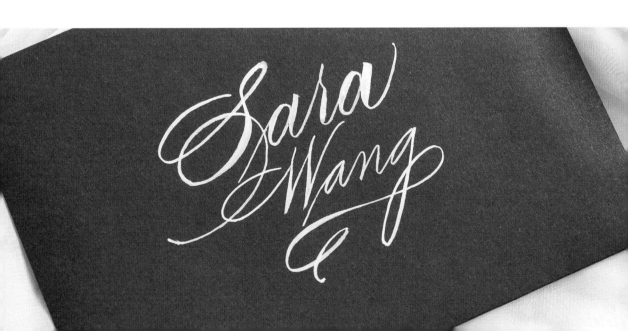

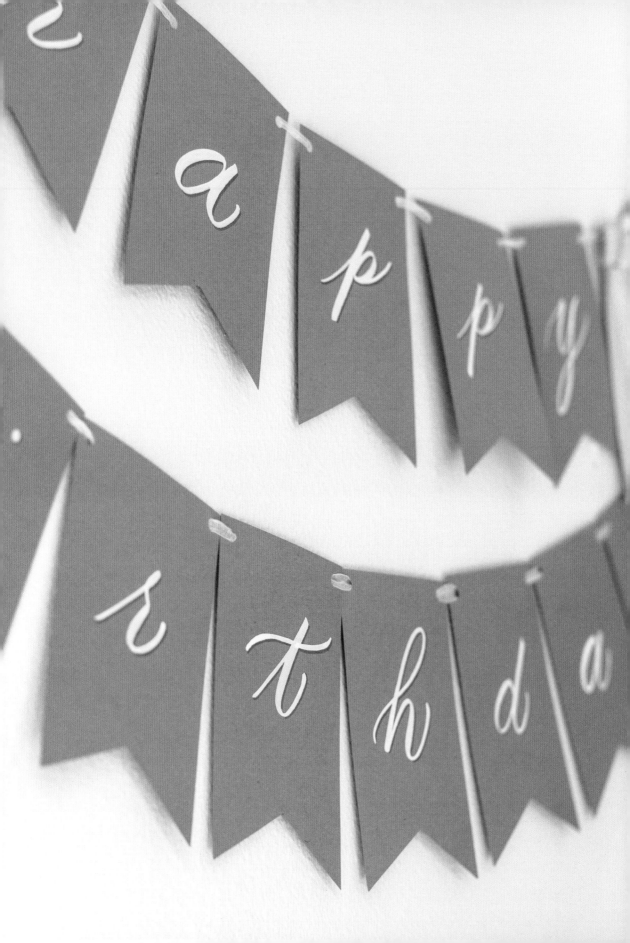

"Happy Birthday" Banner Signage

생일 축하 배너

가족과 함께 생일을 축하하며 보낸 행복한 기억들이 참으로 많다. 우리 가족은 아무리 바쁘더라도 시간을 내어 특별한 날을 기념한다. 이제 세 아들을 둔 엄마로서 삶을 축복하는 문화적인 전통을 물려주고 아이들과 함께 새로운 추억을 만들어가는 일이 더없이 즐겁다. 시부모님이 우리 집에 머무르는 동안 막내 주드의 두 번째 생일을 맞았는데, 이 생일 축하 배너가 있어서 사진을 찍을 때 더할 나위 없이 좋은 배경이 되었다. 저마다의 생일 축하 배너를 만드는 일은 어렵지 않다. 기념해야 할 그 어떤 축하 행사든지 맞춤용으로 배너를 만들 수 있다.

─┤ 준 비 물 ├─

- 종이 재단기
- 펀치(종이에 구멍 뚫는 도구)
- 카드 스톡 종이(크라프트지 또는 색지)
- 가위
- 리본

- 흰색 잉크: 닥터 마틴 블리드 프루프 화이트
- 샤피 유성 마커펜 금색
 (Sharpie Fine Point Gold Permanent Marker)
- 붓

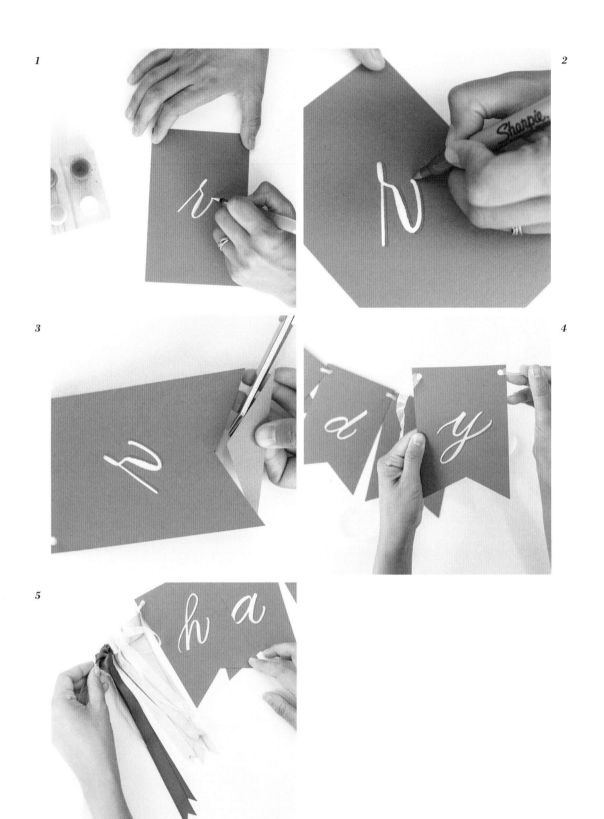

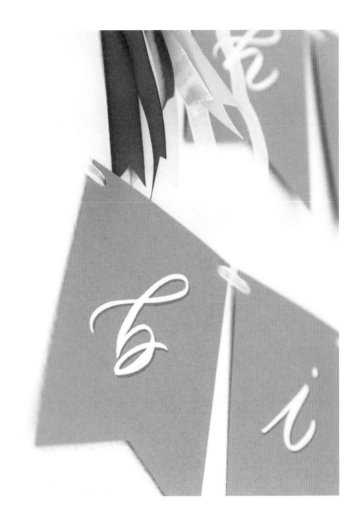

1 종이를 재단기로 가로 10cm, 세로 15cm 크기로 자른다. 붓에 흰색 잉크를 묻혀
 글씨를 적는다. 종이 하단에서 6.5cm쯤에 글자를 쓰기 시작하는데, 종이 윗부
 분은 나중에 리본을 달 수 있게 3cm 여유를 남겨둔다.

2 금색 펜으로 글자의 오른쪽 윤곽선에 그림자 효과를 준다.

3 종이 양쪽 모서리 상단에서 0.5cm 내려온 지점에 펀치로 구멍을 뚫는다. 종이
 하단에서 약 2.5cm 지점에 연필로 중앙을 표시하고 삼각 모양으로 잘라낸다.

4 각 글자를 적은 카드의 구멍에 리본을 끼워 배너를 만든다.

5 배너 끝부분에 나비매듭을 만들고 행사의 주제와 어울리는 색깔의 리본을 같이
 달아준다. 배너를 벽에 걸고 풍선을 곁들여 장식한다. 자, 이제 사진을 찍을 멋
 진 배경이 완성되었다!

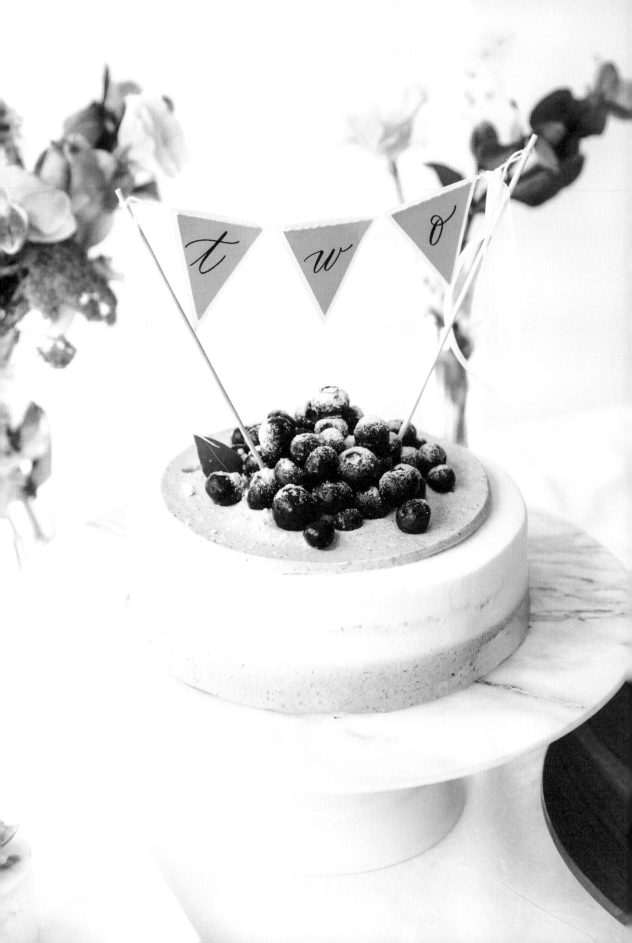

Cake Topper

케이크 토퍼

고백하건대 나는 단 음식을 무척이나 사랑한다. 아이스크림, 버블티, 마카롱, 초콜릿 칩 쿠키, 케이크…… 그밖에 단 음식이라면 뭐든 다 좋다. 밥을 먹고 나서 아무리 배가 불러도 달콤한 후식이 들어갈 배는 따로 있다고 남편에게 말하곤 한다. 이 프로젝트에서 우리는 맞춤형 토퍼로 케이크를 더 매력적으로 장식할 것이다. 집에 있는 간단한 재료로 케이크를 꾸밀 두 가지 색감이 감도는 깜찍한 미니 배너를 만들 수 있다. 필요한 배너의 개수와 케이크의 크기에 따라 배너를 이어 붙여 두 줄로 만들 수도 있다. 한번 만들어 보면 Cheers(건배!)부터 Just Married(우리 결혼했어요!), 숫자에 이르기까지 어떤 토퍼로 케이크를 꾸밀지 생각하느라 몸이 근질거릴 것이다.

┤ 준 비 물 ├

- 종이 재단기
- 흰색 및 색지 카드 스톡 종이
- 대나무 꼬치
- 양면테이프

- 가위
- 펜텔 또는 켈리 크리에이츠 붓펜
- 바늘
- 리본

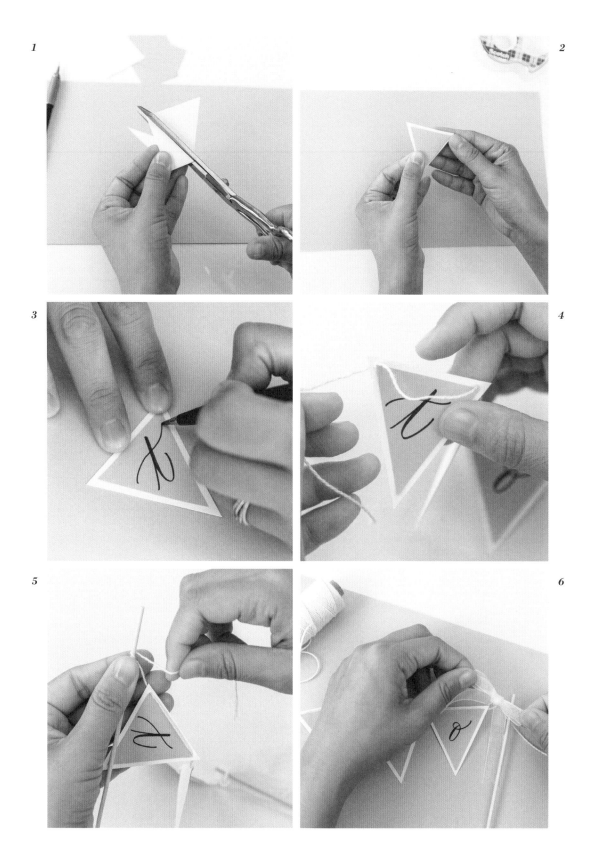

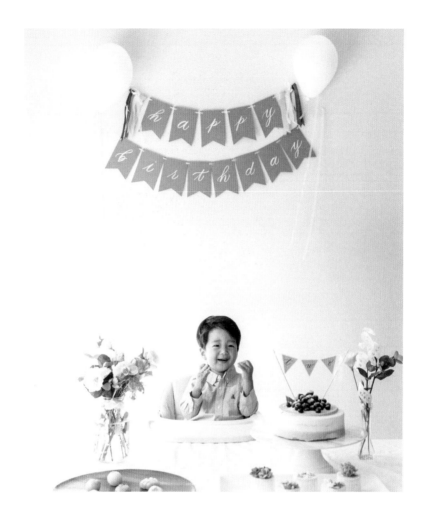

1 흰색 카드 스톡 종이를 가로 5cm, 세로 5cm 크기로 자른다. 색지는 그보다 좀 작게 가로 4cm, 세로 4cm 크기로 자른다. 필요할 때를 대비해 여유분으로 종이를 더 잘라놓는다. 흰색 종이 한쪽 면의 중간점을 연필로 표시하고 삼각형으로 잘라낸다. 색지도 같은 과정을 반복한다.

2 흰색 종이 위에 색지를 올려놓고 양면테이프로 고정한다.

3 각각의 삼각 모양의 종이에 붓펜으로 글씨를 적는다.

4 바늘로 종이 모서리에 구멍을 뚫는다. note: 종이가 작아서 일반적인 펀치를 사용하지 않는다. 글자를 쓴 종이를 실로 연결한다.

5 대나무 꼬치에 실을 감아 매듭을 지어 고정한다.

6 양쪽 끝에 리본을 매달아 매듭짓는다. 케이크에 조심스럽게 토퍼를 꽂는다!

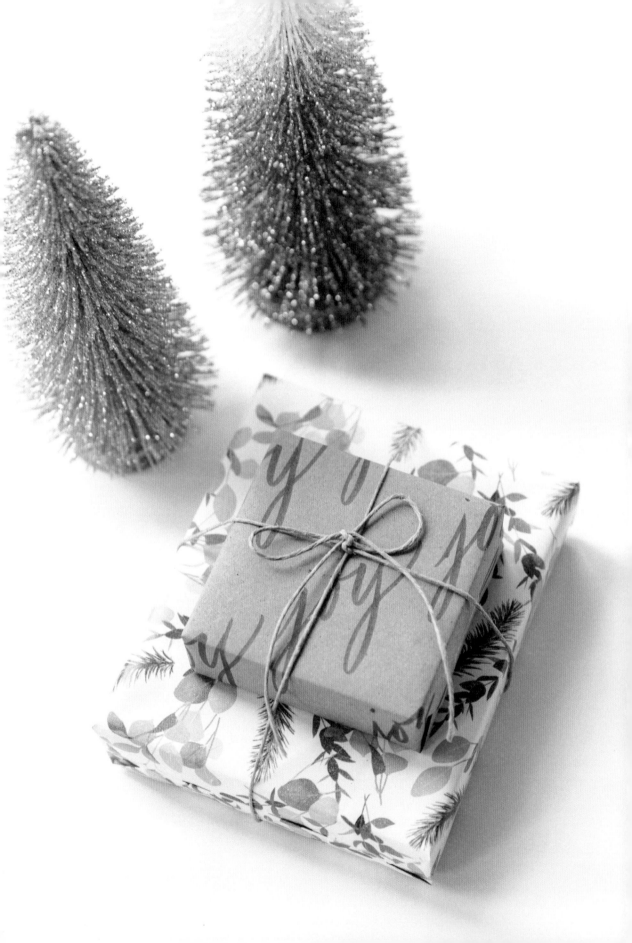

Gift Wrapping Paper

선물 포장지

크라프트 종이는 선물을 포장하기에 좋다. 롤 포장지 대형을 사면 일 년 내내 쓸 수 있다는 장점도 있다. 적당한 액세서리와 리본으로 꾸며주면 세련미가 돋보여 맘에 쏙 든다. 깔끔하게 포장할 수도 있고 원하는 만큼 얼마든지 장식할 수 있다. 이 프로젝트에서는 붓펜으로 고유한 개성을 더해 선물 포장지를 만드는 방법을 공유한다. 펜촉보다는 붓펜으로 쓰는 것을 선호하는 편이다. 잉크가 얼룩질 염려가 없고 잉크가 마를 때까지 기다리지 않아도 되기 때문이다. 붓펜으로 온갖 알록달록한 색깔을 표현할 수 있어서 크라프트 종이와 어울리는 다채로운 색감으로 꾸미는 작업이 재미있기도 하다. 여러분도 즐거운 이 시간을 만끽하길!

┤ 준 비 물 ├

- 크라프트 종이
- 에코라인 붓펜
- 가위
- 테이프
- 선택 사항: 리본, 레이저 레벨, 자, 연필

117

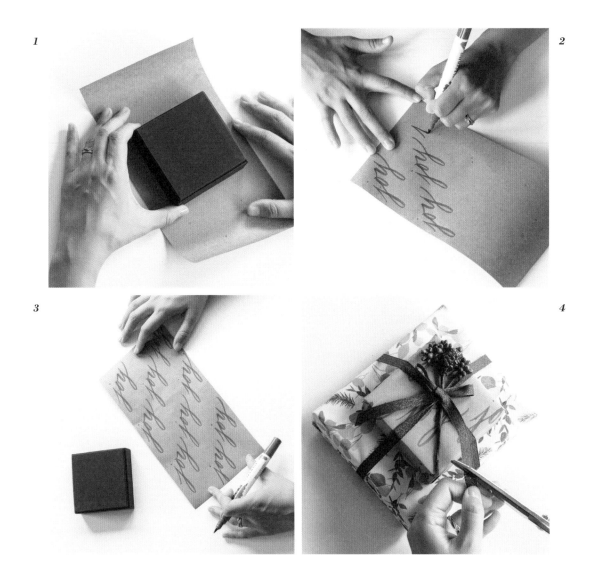

1 크라프트 종이를 원하는 크기로 자른다. 종이
 의 크기는 선물 상자의 크기에 따라 달라진다.
 선물 상자 양쪽 면에서 2.5cm에서 3.5cm 더
 여유를 두고, 위와 아랫부분은 반드시 서로 겹
 치도록 한다.

2 붓펜으로 대략 45° 기울여 글씨를 쓴다.
 note: 종이 크기가 작다면 베이스라인을 눈대
 중으로 반듯하게 맞추면 되지만, 종이 크기가
 더 커지면 자와 연필로 베이스라인을 그리는 것
 이 좋다. 베이스라인을 표시하는 레이저 레벨을
 써도 된다.

3 베이스라인 사이마다 충분한 공간을 두어야 글
 자가 축소되어 보이지 않는다. 내가 쓰는 방법
 을 예로 들자면, X-높이가 1.5cm일 때 베이스
 라인은 5.5cm 간격을 두고 그린다.

4 새롭게 완성된 포장지로 선물을 포장해보자!
 리본이나 노끈으로 감싸 꾸미고 마무리한다.
 작은 장신구나 밝고 화려한 색감의 꽃처럼 여
 러 장식 요소를 더할 수도 있다.

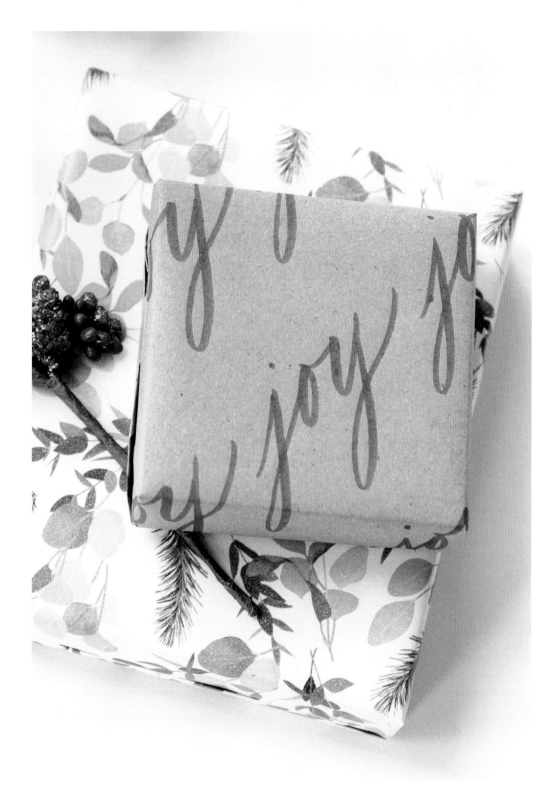

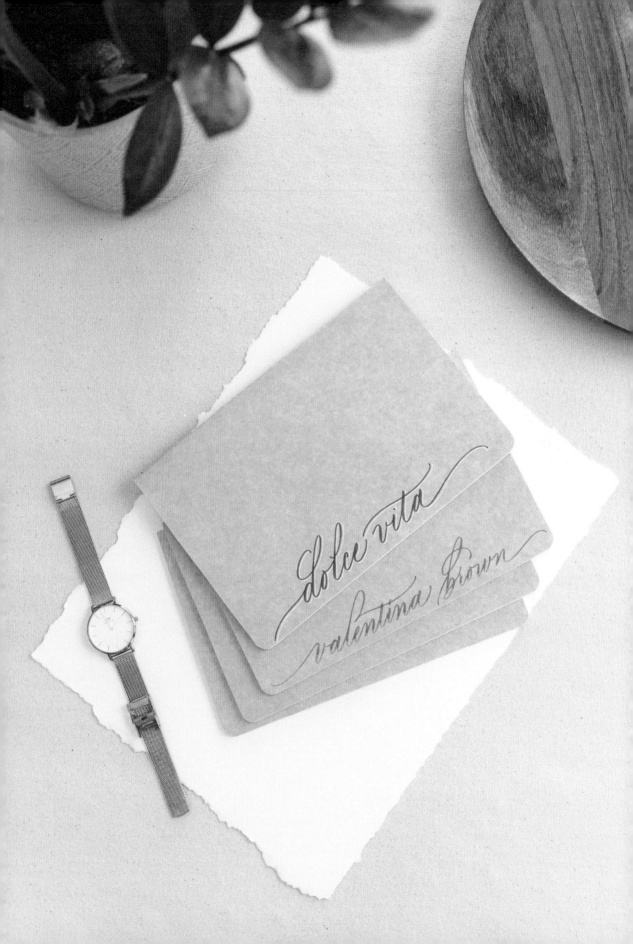

Personalized Kraft Notebooks

이름을 새긴 나만의 크라프트 노트

캘리그라퍼가 되고 난 후 바뀐 게 두 가지가 있다. 우선 어디를 가든지 광고판, 상점의 로고, 현판의 글귀에 시선이 간다. 또 서점이나 가게를 걸을 때마다 내 이름을 새겨넣고 싶은 물건에 주목하게 된다. 아무런 장식이 없는 표지의 노트는 이름을 새기기도 쉽고, 다른 사람들에게 건네기도 좋은 정성 어린 선물이 될 수 있다는 생각에 늘 신이 난다. 노트의 표지에 선물을 받는 이의 이름, 글귀, 격려의 의미를 담은 메모를 적어서 개성을 담을 수도 있다. 이 프로젝트에서는 이탈리아어로 '달콤한 인생'이라는 뜻을 담은 '돌체 비타*dolce vita*'를 노트 가장자리에 쓸 것이다. 붓펜으로 쓰기 전에 흰 색연필로 서체 디자인을 스케치하는 방법을 소개한다.

┤ 준 비 물 ├

- A5 크기 크라프트 노트
- 카퍼플레이트 / 인그로서 서체 모눈종이
- 샤프펜슬
- 흰 색연필: 제너럴 차콜 화이트 펜슬
- 펜텔 사인펜 붓펜
- 지우개
- 사쿠라 화이트 겔 펜

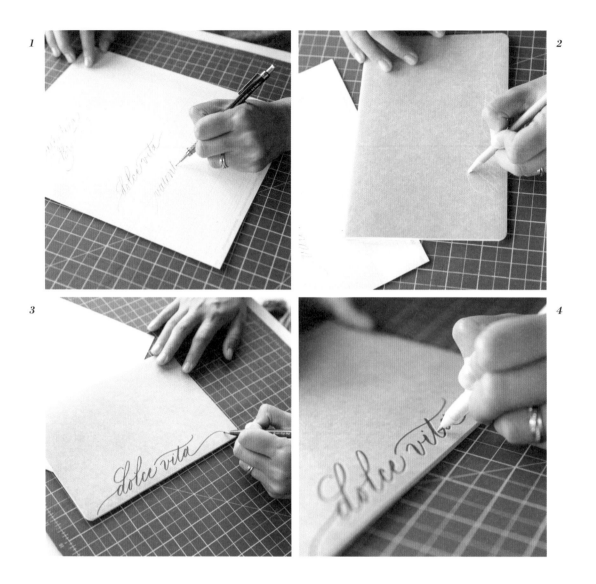

1 노트의 크기를 염두하고 카퍼플레이트/인그로
서 서체 모눈종이에 샤프펜슬로 서체 디자인을
스케치한다.

2 흰 색연필로 노트 가장자리를 따라서 공간에
맞게 글씨를 엷게 적어나간다.

3 붓펜으로 흰 색연필로 쓴 글자 위에 색을 입힌
다. 글자를 다 쓰고 나면 흰 색연필 자국을 지
운다.

4 하이라이트 효과를 주려면 겔 펜으로 붓펜으로
적은 글씨 오른쪽 윤곽을 따라 그린다.

5 Variation 붓펜으로 쓴 글자에 색을 한층 덧입혀
서 음영으로 깊이를 주는 옹브레 효과를 준다.

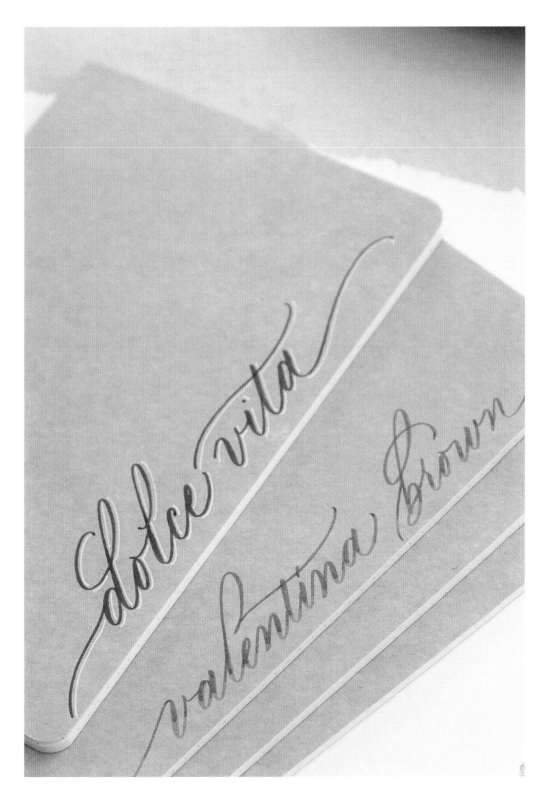

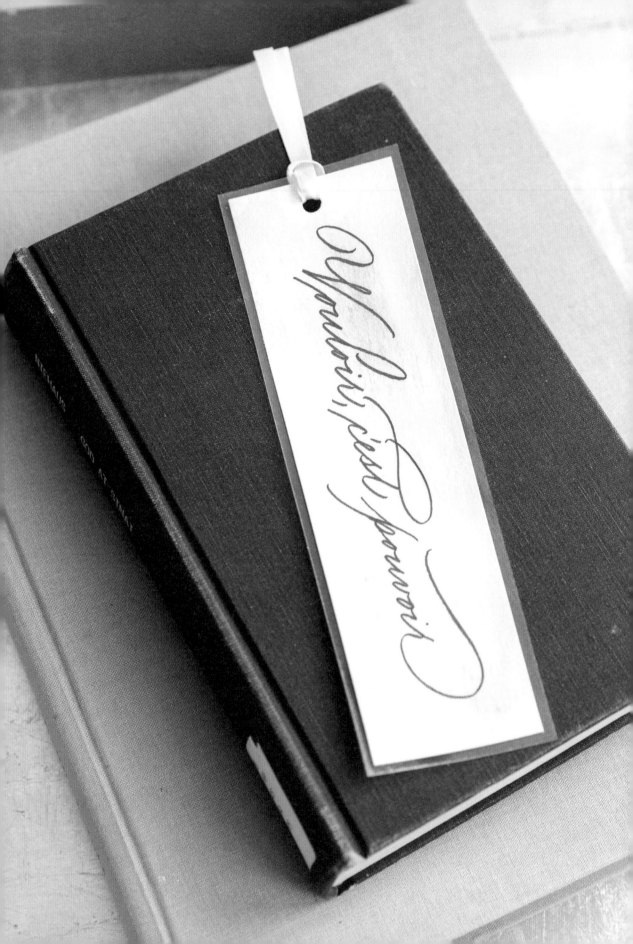

Bookmark

책갈피

나의 큰아들은 책을 끔찍이도 좋아하는 독서광이다. 외출할 때도 책 한두 권은 꼭 들고 다닌다. 손에 책 한 권을 들고 책장을 휘휘 넘기는 경험은 그 어떤 것으로도 대체할 수 없기에 책을 읽는 그 녀석을 보고 있노라면 마음이 흐뭇해진다. 때때로 나 역시 독서를 하면서 책에 형광펜으로 표시하고, 밑줄을 긋고, 페이지 한 귀퉁이에 메모를 적곤 한다. 그렇게 하면 책에 나온 정보를 받아들이고 이해하는 데 도움이 된다.

이 프로젝트에서는 접착제가 붙은 코팅지를 이용해 자신만의 책갈피를 직접 만들게 될 것이다. 이 코팅지는 코팅 기계가 없어도 책갈피가 구겨지지 않도록 하는 훌륭한 대안이다. 잘 알려진 프랑스 속담 '뜻이 있는 곳에 길이 있다 *Vouloir, c'est pouvoir*'라는 글귀를 담아 금색으로 엷게 칠하려고 한다. 책을 사랑하는 친구들과 가족에게 건네도 손색없는 뜻 깊은 선물이 될 것이다.

┤ 준 비 물 ├

- 종이 재단기
- 반고흐 흰색 혼합용지
- 붓모 길이 2.5cm 수채 붓
- 수채물감 파란색
- 펄 엑스 아즈텍 골드
- 칫솔
- 검은색 붓펜(펜텔 터치 사인펜)

- 접착식 코팅지
- 카퍼플레이트/인그로서 서체 모눈종이
- 연필
- 지우개
- 펀치
- 라이트 패드
- 리본

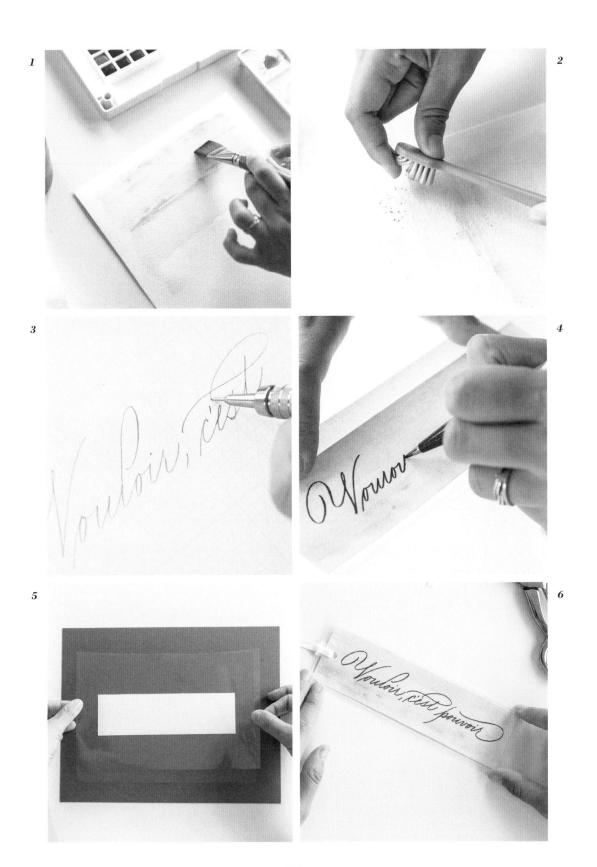

1 흰색 혼합용지 위에 수채 붓(2.5cm)으로 파란색 물감을 묻혀 옅게 한층 발라준다. 붓 가장자리에 물감을 더 묻혀 층층이 덧입히는 효과를 준다.

2 뚜껑에 펄 엑스를 덜어내고 칫솔에 펄 가루를 묻힌다. 칫솔의 빗살을 튀겨 종이에 금색 입자를 입힌다. 또는 칫솔로 종이를 가로질러 금색 가루를 펴 발라도 된다. 종이가 다 마르면 종이 재단기로 가로 5cm, 세로 18 cm 크기로 자른다.

3 카퍼플레이트/인그로서 서체 모눈종이에 연필로 글귀 디자인의 초안을 잡아본다.

4 연필로 스케치한 초안 위에 작품용 종이를 놓고, 이 종이를 라이트 패드 위에 올려놓는다. 검은색 붓펜으로 종이에 글귀를 써나간다.

5 책갈피를 뒤집어서 한 장의 코팅지 위에 놓는다. 다른 코팅지 한 장을 그 위에 겹쳐서 꾹 눌러준다. 책갈피의 가장자리에서 0.5cm 여유를 두고 재단기로 코팅지를 잘라낸다.

6 책갈피 한쪽 끝에 구멍을 내고 리본을 묶은 뒤 매듭지어 끝을 잘라낸다.

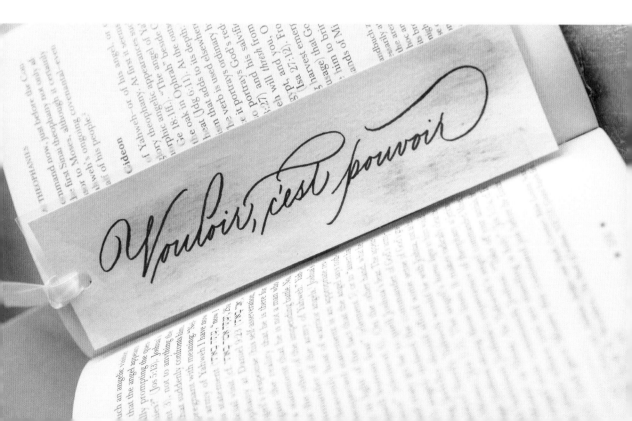

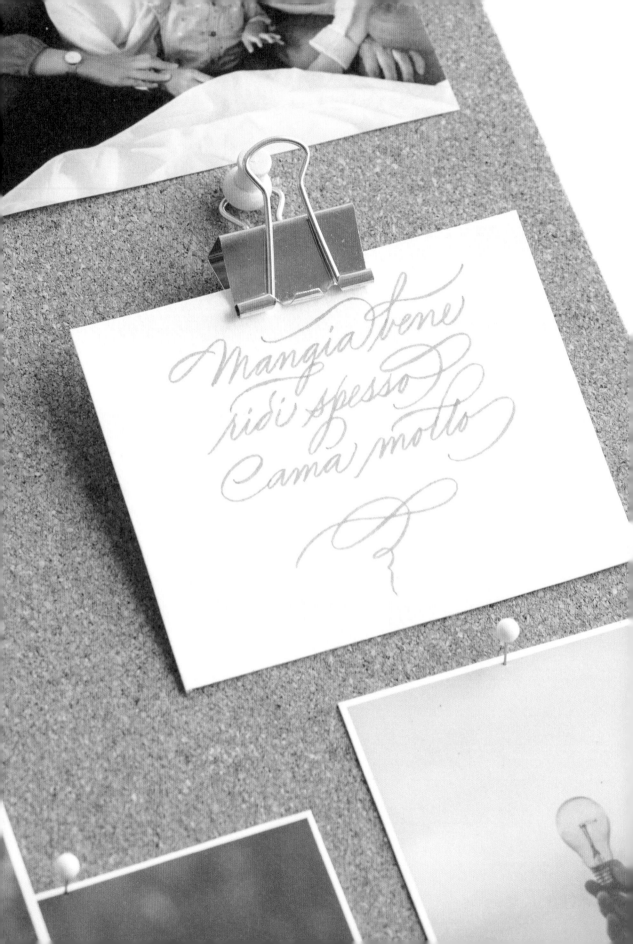

Vision Board

비전 보드

비전 보드란 마음에 담거나 이루고 싶은 꿈을 담은 사진, 단어, 글귀들을 모아 콜라주한 작품을 뜻한다. 사람들은 보통 새해가 되기 전에 각자만의 비전 보드를 만든다. 삶의 다른 영역이나 건강, 인간관계, 여행, 직업 등 좀 더 구체적인 분야에 포괄적으로 적용할 수 있다. 작품을 다 완성하고 나서 비전 보드가 잘 보이는 곳을 찾자. 그래야 간절히 바라는 일과 우선해야 하는 일을 마음으로 되새길 수 있으니 말이다.

―――――――――――――――――――| 준 비 물 |――――――――――――――――――

- 코르크 보드
- 사진
- 카드 스톡 종이
- 바인더 클립
- 압정
- 붓펜(펜텔 사인 터치 펜)

- 워터 브러시 펜
- 라이트 패드
- 연필
- 카퍼플레이트/인그로서 서체 모눈종이
- 종이테이프(마스킹테이프)
- 가위

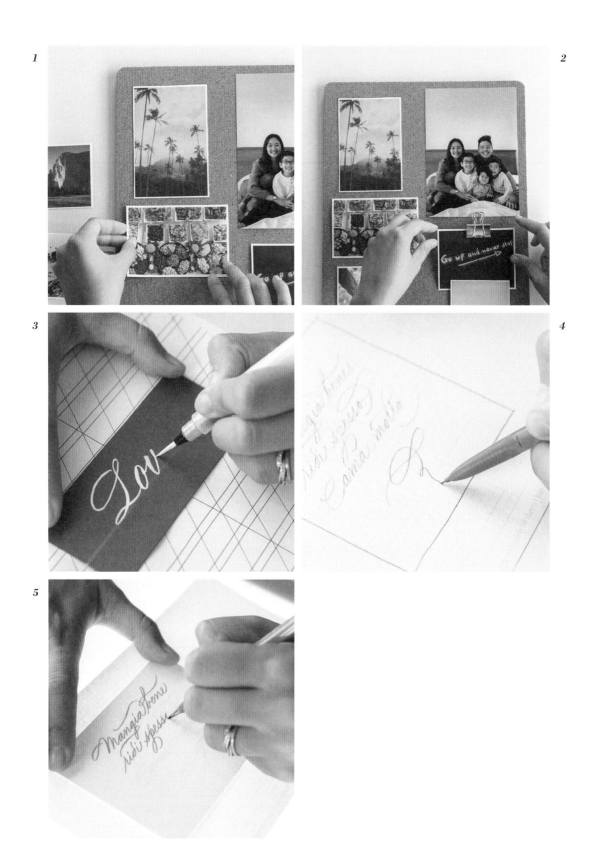

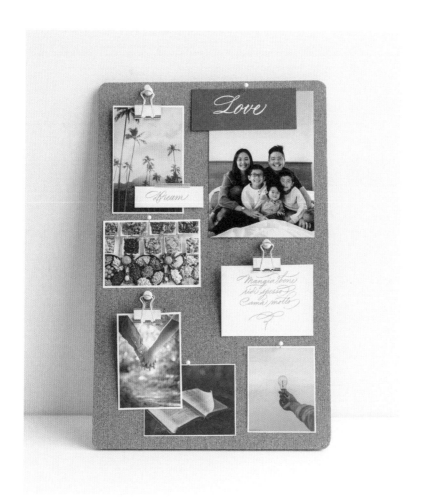

1 잡지나 사진첩을 보면서 비전 보드에 넣을 이미지를 모은다. 잡지가 없다면 고해상도의 사진을 웹 사이트 언스플래시Unsplash에서 무료로 내려받아 보자. 찾고 있는 주제를 검색하면 시선을 사로잡는 다양한 사진을 내려받을 수 있다. 코르크 보드에 사진을 배열한다. 주제가 여러 가지라면 보드판에 그룹별로 사진을 모은다.

2 사진 배치가 마음에 든다면 보드판에 압정으로 사진을 고정한다. 내 비전 보드를 보면, 어떤 사진들은 바인더 클립을 이용하여 보드에 입체감을 더했다.

3 카드 스톡 종이를 가로 5cm, 세로 10cm 크기로 잘라서 시각적인 이미지와 함께 어울리는 단어를 적는다. note: 종이의 크기는 단어의 길이뿐만 아니라 보드판의 크기에 따라 달라진다. 가이드 시트 위에 카드 스톡 색지를 올려놓고 레이저 레벨로 베이스라인을 표시한다. 워터 브러시에 흰색 잉크를 묻혀 단어를 적는다.

4 짧은 격언이나 글귀를 적는다면 반드시 모눈종이에 연필로 먼저 스케치를 해본다.

5 스케치 위에 작품용 종이를 올려놓고 라이트 패드를 이용해 붓펜으로 글씨를 적는다. 종이 테이프나 바인더 클립으로 단어 또는 글귀를 보드판에 고정한다.

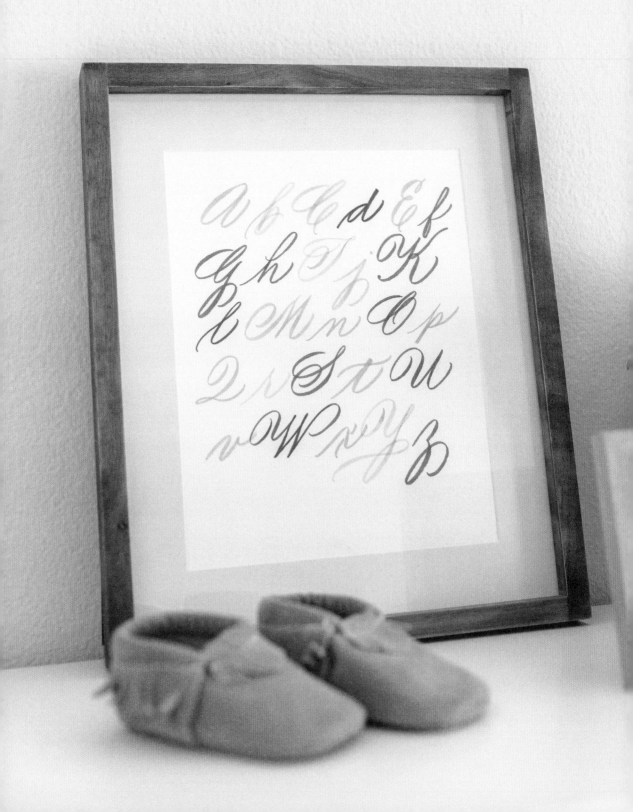

Multicolored Alphabet Print

알록달록 알파벳 글자

알파벳 글씨 쓰기 연습을 할 때 색감을 더해 카퍼플레이트와 스펜서리안 서체를 교대로 적어서 액자에 넣을 수 있는 작품을 만들어보자. 이 프로젝트는 지금껏 배운 서체를 적용하고 붓펜으로 글씨 쓰기 연습을 재미있게 할 수 있는 방법이다.

─────────────── ┤ 준 비 물 ├ ───────────────

• 종이 재단기
• 카퍼플레이트/인그로서 서체 모눈종이
• 샤프펜슬
• 지우개
• 마이크론 펜 0.3mm

• 라이트 패드
• 캔손 XL 중목 수채화 종이
• 에코라인 붓펜
• 종이테이프(마스킹테이프)

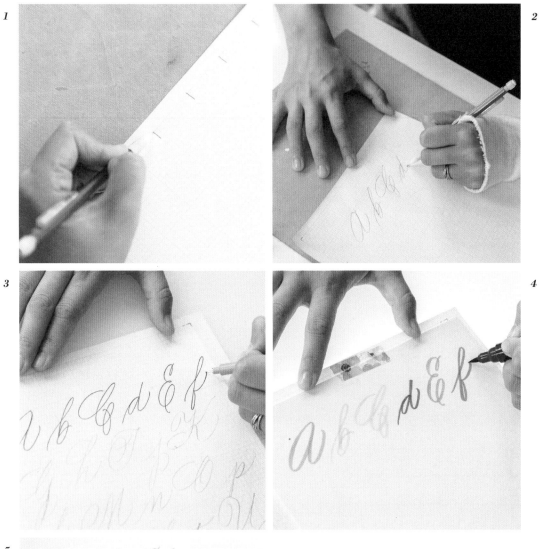

1 카퍼플레이트/인그로서 서체 모눈종이에 가로 20cm, 세로 25.5cm 크기를 표시하고 일정한 간격으로 베이스라인을 표시한다.

2 대문자와 소문자를 번갈아가며 카퍼플레이트와 스펜서리안 서체를 섞어서 연필로 스케치한다.

3 스케치가 마음에 든다면 라이트 패드 위에 놓고 빛에 비치는 스케치를 보며 0.3mm 굵기의 마이크론 펜으로 글자 선을 따라 쓴다.

4 재단기로 수채화 종이를 가로 20cm, 세로 25.5cm 크기로 자른다. 스케치 위에 수채화 종이를 나란히 맞춰서 종이테이프로 고정한다. 라이트 패드 위에 종이를 놓고 다양한 색깔의 붓펜으로 글자를 써나간다.

5 이 프로젝트에서는 황토색, 회색, 연한 파란색, 검은색, 남색을 썼다. 작업을 마치면 액자에 넣을 준비 끝!

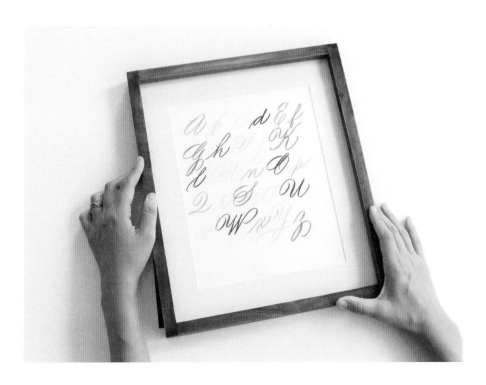

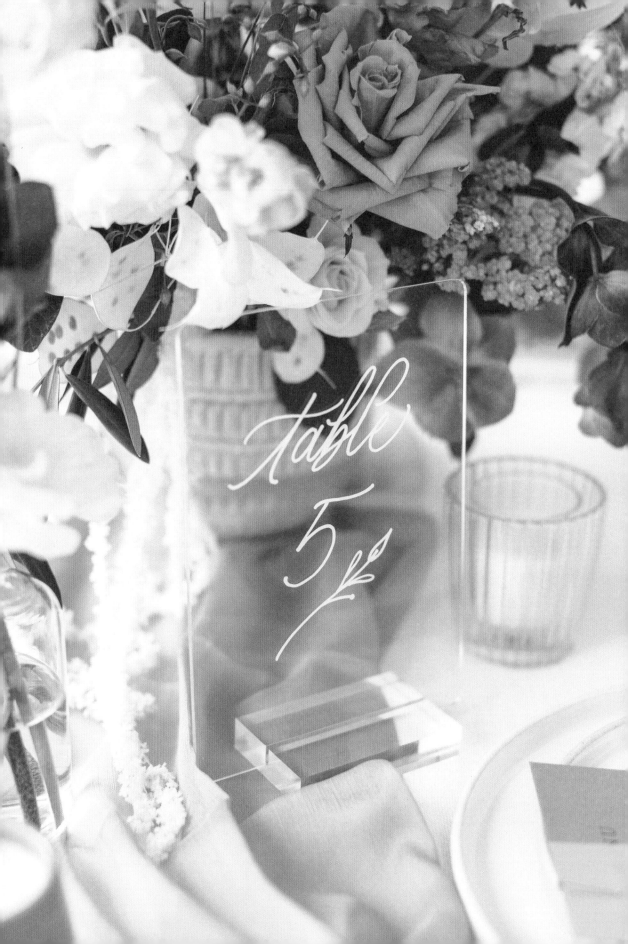

Event Table Card

이벤트 테이블 카드

베이비 샤워 파티나 저녁 만찬 자리에 아크릴 테이블 카드를 준비하면 현대적인 감성을 완벽하게 가미할 수 있다. 아크릴판에 글씨를 쓸 때 알코올 솜을 준비하면 어떤 실수를 해도 쉽게 닦아낼 수 있다. 이 프로젝트에서는 아크릴판 아랫부분에 간단한 그림과 함께 테이블 번호를 넣을 것이다. 하얀색 아크릴 물감의 조합을 좋아하는 편이지만, 화려한 색감을 더하고 싶을 경우를 대비하여 배경에 색을 입히는 법을 소개한다.

┤ 준 비 물 ├

- 아크릴판(가로 12.5cm, 세로 18cm 크기)
- 카퍼플레이트/인그로서 서체 모눈종이
- 연필
- 지우개

- 자
- 모로토우 아크릴 페인트 마커 2mm 흰색
- 선택 사항: 구아슈 물감, 붓모 길이 2.5cm 수채 붓

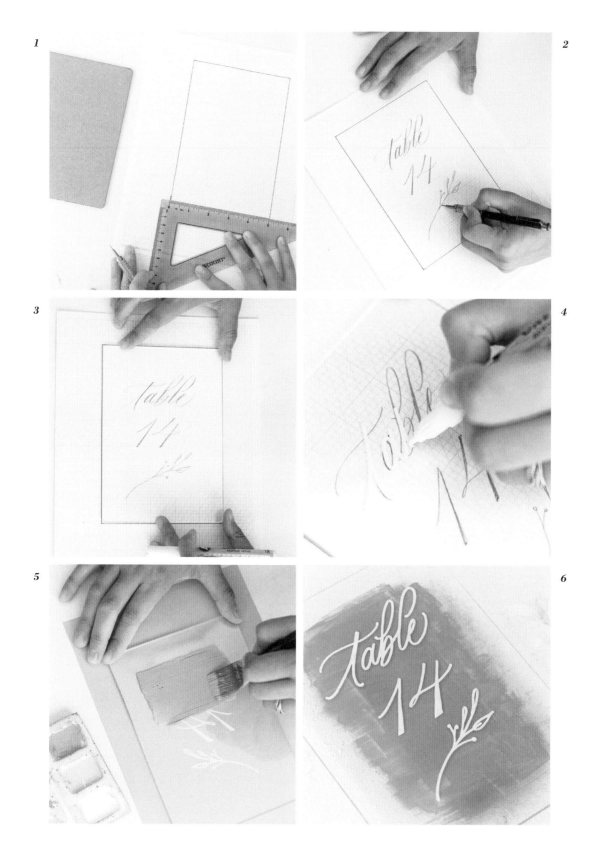

1 모눈종이 위에 아크릴판 크기를 표시한다.

2 연필로 서체 디자인을 스케치하되, 반드시 중앙에 위치하도록 한다. 스케치 하단부에 간단히 그림을 그린다. 먼저 물결선을 그린 후 이파리와 열매를 덧 그린다.

3 디자인이 맘에 든다면 스케치 위에 아크릴판을 놓는다.

4 페인트 마커로 아크릴판 위에 서체 디자인을 따라 글씨를 적는다.

5 <u>Variation</u> 배경에 색감을 더하려면 페인트 마커로 쓴 글씨가 다 마를 때까지 기다린다. 아크릴판을 뒤집어서 붓모 길이 2.5cm의 수채 붓에 구아슈 물감 을 묻혀 칠한다. 글자와 그림이 들어간 공간 전부를 포함해 색칠한다.

6 테이블 카드에 배경색을 입히면 더 멋진 질감이 느껴진다.

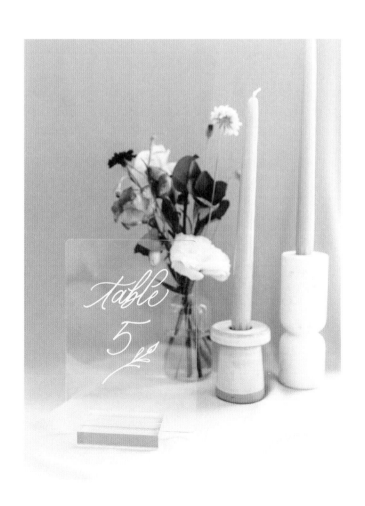

maria

owen

juliette

beatriz

valeria

Capiz Shell Place Cards

카피스 조개껍데기 네임 카드

자, 이제 어떤 펜으로든 캘리그라피 쓰는 법을 알았으니 바위, 나뭇잎, 호박, 조개껍데기와 같은 일반적이지 않은 표면에 글쓰기를 시도할 수 있다. 이 프로젝트에서는 카피스 조개껍데기 _{필리핀 서부 비사야 지방의 카피스주에서 나는 조개로 내구성이 뛰어나다–역주} 에 글씨를 써서 특별한 날을 축하하는 자리에 네임 카드나 파티 선물로 활용할 수 있다. 조개껍데기는 질감이 좀 있고 살짝 반투명해서 회색과 금색을 섞어 배경색으로 입힌 다음에 흰색 펜으로 글씨를 쓸 것이다.

─┤ 준 비 물 ├─

- 7.5cm 길이의 카피스 조개껍데기
- 모로토우 페인트 마커 1.5mm
- 아르테자 구아슈 물감 금색과 회색
- 수채화 팔레트

- 붓모 길이 2.5cm 수채 붓
- 물컵
- 파라핀 종이
- 선택 사항: 레이저 레벨

141

 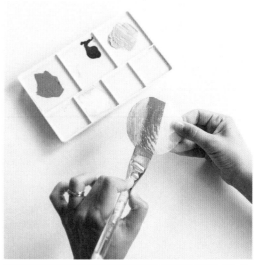

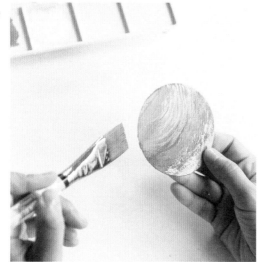 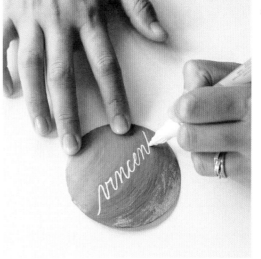

1 팔레트에 구아슈 물감 금색과 회색을 조금 짠다. 수채 붓을 물에 담갔다가 금색 구아슈 물감을 묻혀 팔레트에서 붓 앞뒤로 골고루 편다. 조개껍데기의 1/3에서 1/2쯤 해당하는 공간에 금색을 바른다.

2 붓에 회색 구아슈 물감을 묻혀 조개껍데기 나머지 부분을 칠한다. 금색과 회색이 살짝 겹쳐도 좋지만, 조개껍데기 가장 아랫부분은 금색으로 남겨둔다.

3 곡선의 느낌이 살도록 붓에 물을 묻혀 조개껍데기 위쪽을 향해 구아슈 물감을 천천히 펴 발라 묽게 희석한다.

4 나머지 조개껍데기도 위의 순서대로 작업한다. 파라핀 종이에 조개껍데기를 올려놓고 완전히 다 마를 때까지 기다린다. 페인트 마커로 이름을 적으면 완성!

선택 사항: 글씨를 쓸 때 레이저 레벨로 베이스라인을 표시한다.

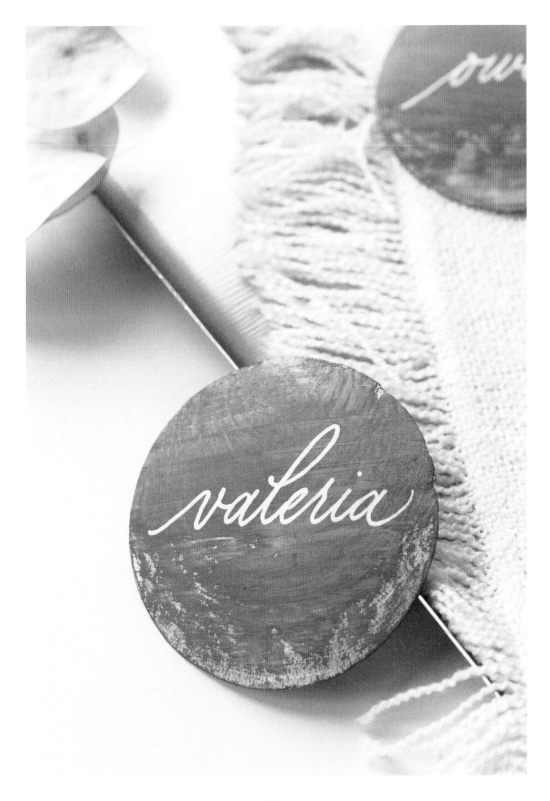

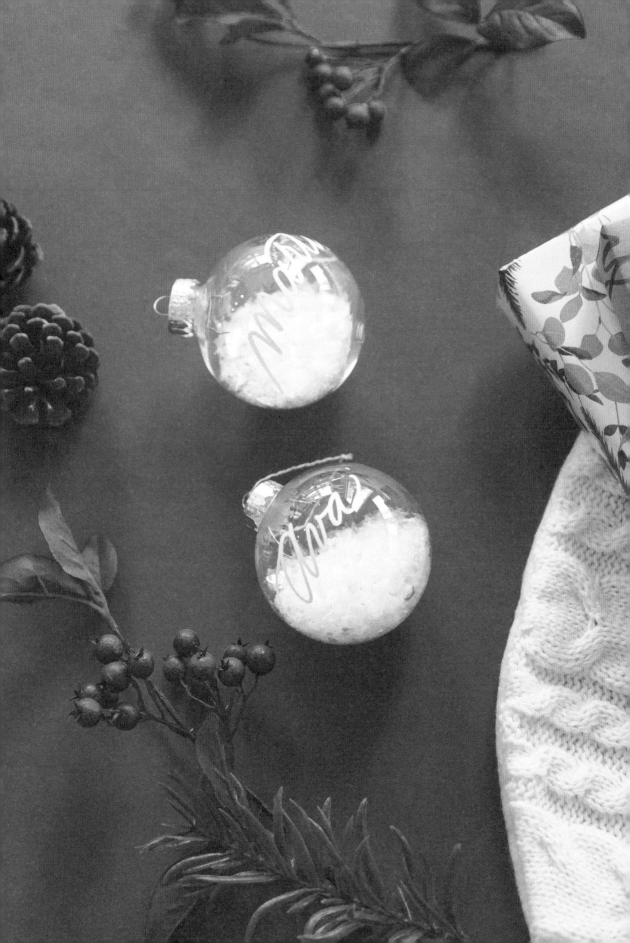

Personalized Ornaments

가족의 이름이 적힌 크리스마스 장식품

겨울이 오면 옹기종기 모여 트리 장식하는 일이 우리 가족의 전통 중 하나이다. 저녁 식사가 끝나면 편안한 잠옷으로 갈아입고 신나는 음악을 들으면서 과자를 굽는데, 크리스마스 장식품이 들어있는 상자를 여는 순간이 가장 기분 좋다. 우리 가족의 장식품들은 여행지에서 가져온 장식 소품과 아이들 어릴 적 사진 장식, 아이들이 종이로 손수 그리고 만든 포켓몬을 포함해 수년간에 걸쳐 간직하고 수집한 것들로 뒤섞여 있다.
친구들, 가족과 함께 자신만의 장식품을 만들면 시간을 창의적으로 즐겁게 보낼 수 있다. 평평한 원형 아크릴에 글씨를 써도 되지만 인조 눈송이와 솔잎, 열매 등 다채로운 것들을 채워넣을 수 있는 둥근 플라스틱 볼 장식품이 더 좋다.

┤ 준 비 물 ├

- 플라스틱 볼 장식품
- 모로토우 아크릴 페인트 마커 1.5mm
- 스타빌로 수채 색연필 흰색
- 인조 눈송이

- 금속 깔때기
- 컵
- 종이 타월
- 리본

145

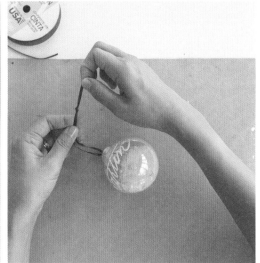

1 인조 눈송이를 컵에 담는다. 플라스틱 볼 장식품의 뚜껑을 연다. 금속 깔때기로 플라스틱 볼 장식품 안에 인조 눈송이를 넣는다. 각각의 볼마다 1/3에서 절반 사이쯤 채워넣는다.

2 스타빌로 색연필로 글자의 위치와 글씨체가 마음에 들 때까지 장식품에 이름을 스케치한다.

3 한 손으로 볼을 꼭 잡고 아크릴 페인트 마커로 글씨를 써나가기 시작한다. 마커가 완전히 다 마르면 종이 타월로 연필 자국을 닦아낸다.

4 이름을 새겨넣은 장식품에 리본을 달면 트리에 매달 준비 끝!

Tip 실수해도 괜찮다. 알코올 솜으로 지우고 마를 때까지 기다렸다가 다시 시도하면 된다.

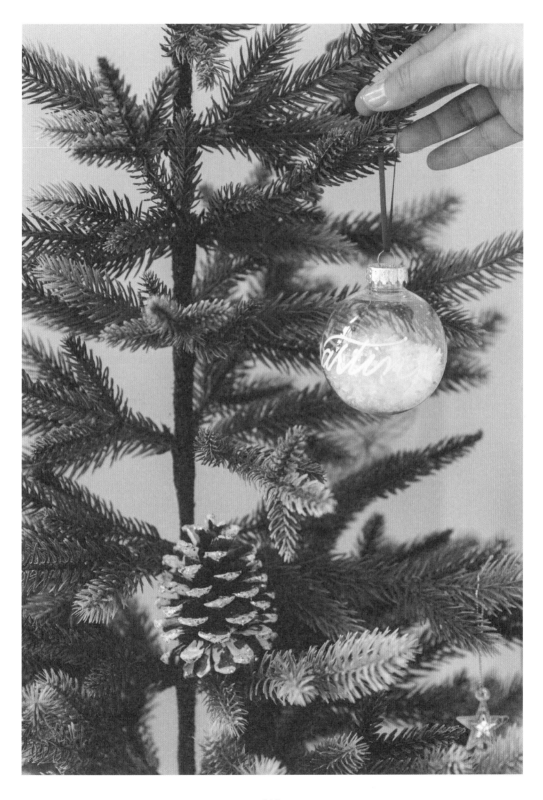

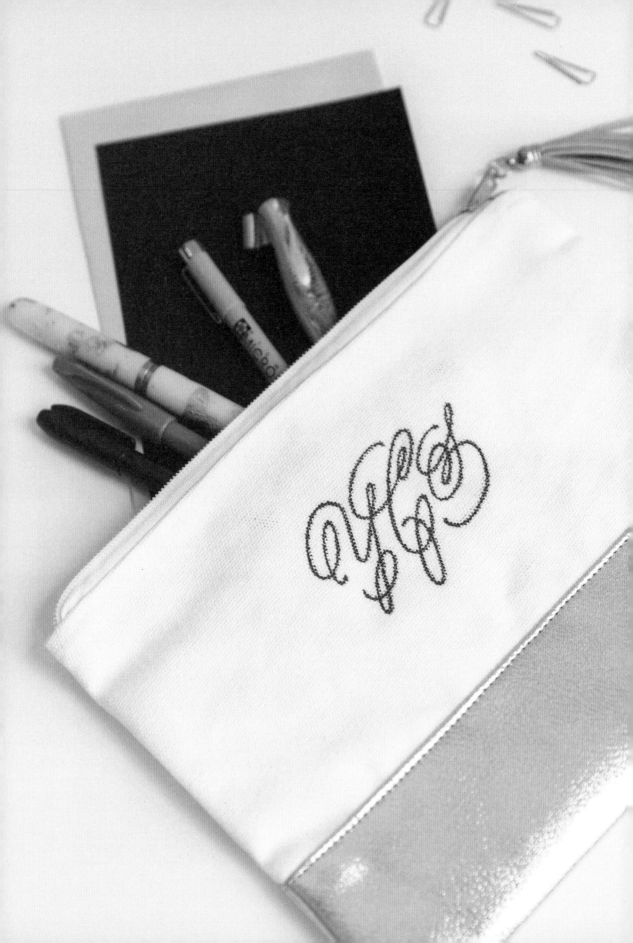

Monogrammed Pen Pouch

이름 모노그램을 새긴 펜 파우치

모노그램은 두 개 이상의 글자를 겹쳐서 만든 디자인이다. 크기가 같은 글자를 쓰거나 가운데 글자를 살짝 더 크게 쓸 수도 있다. 결혼식이나 회사 로고로도 폭넓게 활용되지만, 특별하고 고유한 개성을 살린 파우치처럼 일상에서 사용하는 물건에 모노그램으로 이름을 새겨넣을 수 있다. 파우치는 미술용품, 화장품, 휴대전화 충전기 등을 담는 용도로 쓰면 된다. 이 프로젝트에서는 책에서 배운 플로리시를 실제로 해볼 멋진 기회가 될 것이다.

준 비 물

- 카퍼플레이트/인그로서 서체 모눈종이
- 연필
- 파우치
- 먹지
- 볼펜
- 종이테이프(마스킹테이프)
- 패브릭 펜
- 가위

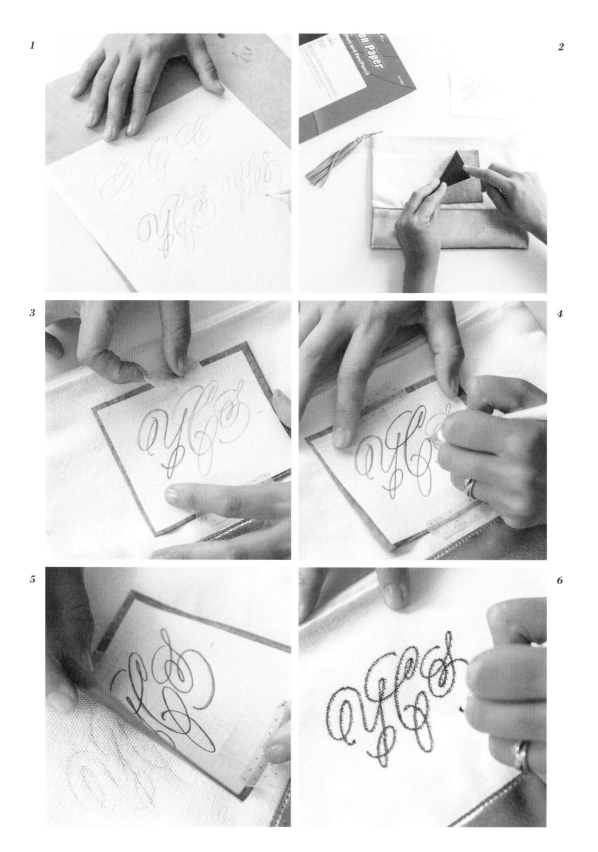

1 카퍼플레이트/잉크로서 서체 모눈종이에 연필로 모노그램 몇 가지를 스케치해
 보자. 파우치의 크기를 재서 디자인이 파우치 공간에 적합한지 판단한다. 디자
 인이 마음에 들면 가위로 오려낸다.

2 디자인에 맞게 먹지를 잘라서 파우치 위에 먹지의 어두운 면이 위로 향하게 올
 려둔다.

3 먹지 위에 스케치를 올려놓고 테이프로 고정한다.

4 볼펜으로 스케치 선을 따라 꾹 눌러 그린다.

5 스케치를 다 그리면, 먹지를 조심히 들어올려 파우치에 희미하게 남은 스케치
 선을 확인한다.

6 패브릭 펜으로 스케치 선을 따라서 그린다. 마음껏 여러 번 덧그려 선을 진하
 게 만든다.

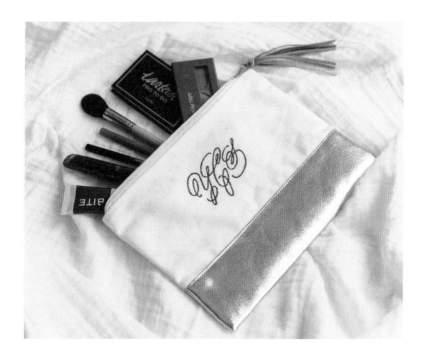

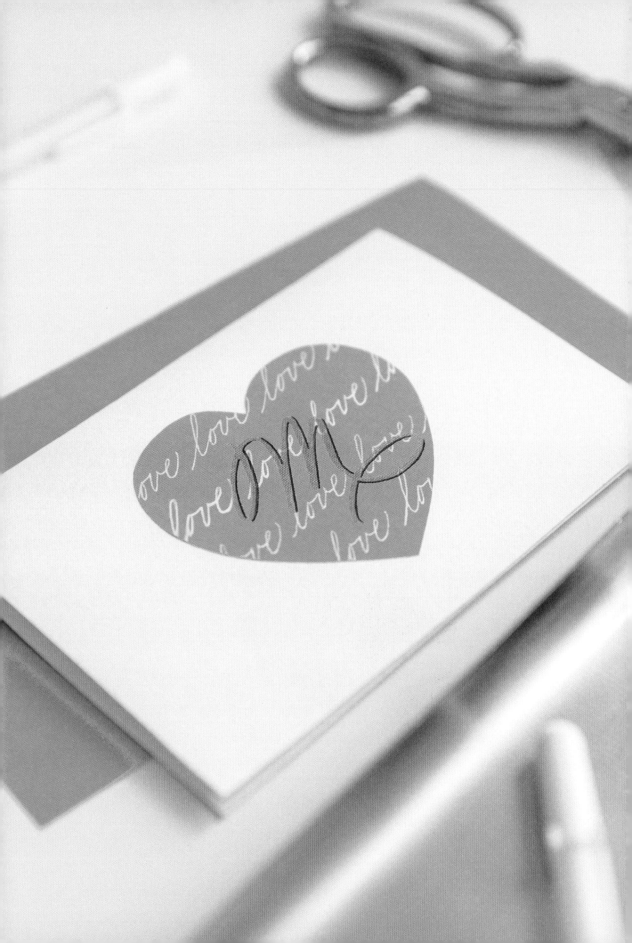

Heart-Shaped "Love" Card

사랑을 담은 '러브' 카드

결혼할 때 평소에도 '미안해', '용서해줘', '사랑해'라는 말을 서로에게 건네라는 조언을 들었다. 이제야 이 세 가지 말이 주는 힘을 깨달았는데, 사랑한다는 말이 특히 그렇다. 가족과 친구에게 사랑한다고 되도록 많이 표현하자. 이 프로젝트에서는 스펜서리안 서체로 글씨를 써서 세상에 하나뿐인 특별한 카드를 손수 만들 것이다. 선 긋기 도구가 없다면 낱장의 플랫 카드로 만들 수 있다.

┤ 준 비 물 ├

- 종이 재단기
- 선 긋기 도구
- 본 폴더
- 흰색 캔손 XL 수채화 종이
- 분홍색 카드 스톡 종이
- 하트 모양자
- 샤프펜슬 0.5mm

- 사쿠라 화이트 겔리 롤펜
- 딱풀
- 샤피 유성 마커펜 금색
- 검은색 겔 펜
- 레이저 레벨
- 가이드 시트
- 가위

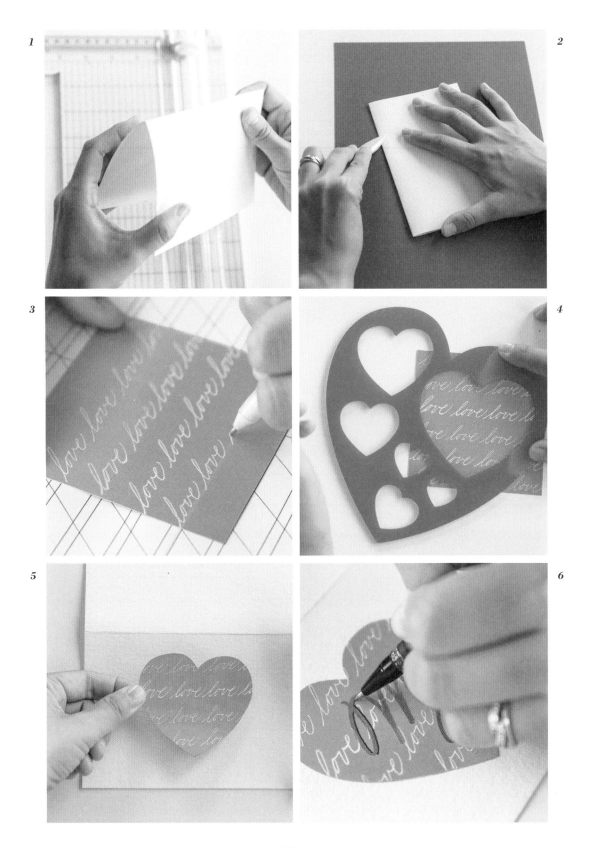

1 종이를 가로 15cm, 세로 20cm 크기로 자른 뒤, 반으로 접어 가로 10cm, 세로 15cm 크기의 카드를 만든다.

2 종이를 반으로 접은 선이 깔끔하도록 본 폴더로 가장자리 선을 따라 꾹 누른다.

3 분홍색 종이를 가로 7.5cm, 세로 7.5cm 크기로 자른다. 가이드 시트 위에 분홍색 종이를 올려놓고 흰색 젤리 롤펜으로 'love'를 반복해서 쓴다. 레이저 레벨로 베이스라인을 표시하고 글씨를 적는다.

4 하트 모양 자를 대고 연필로 하트 모양의 윤곽을 연하게 그린다.

5 가위로 하트 모양을 잘라내고 카드 앞면에 붙인다.

6 샤피 금색 마커펜으로 받는 사람 이름의 첫 글자를 쓴다. 글자를 더 강조하려면 이름의 첫 글자 오른쪽 선을 따라서 검은색 겔 펜으로 그림자 효과를 준다.

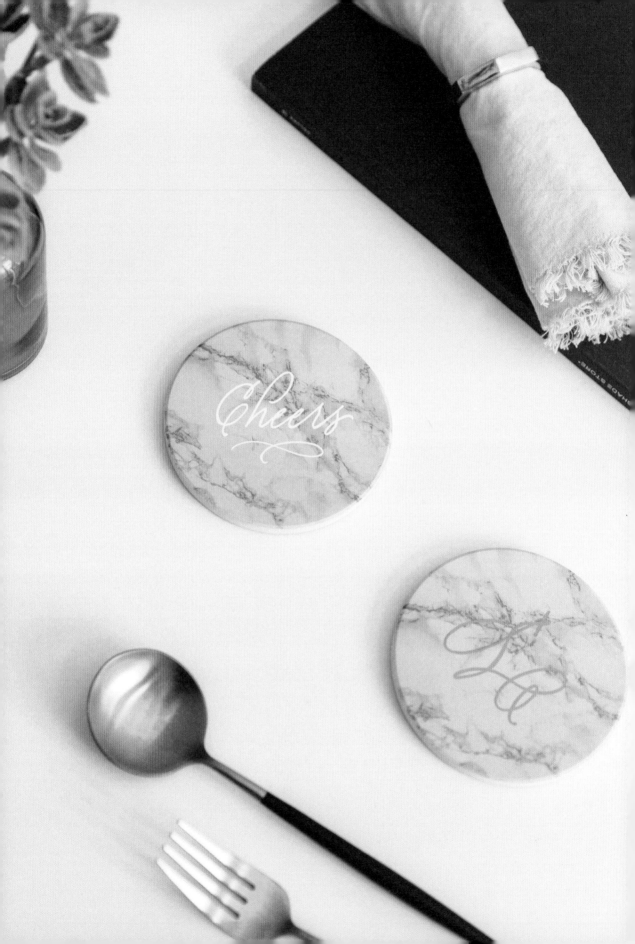

Marble Coasters

대리석 컵받침

집들이 선물 아이디어가 필요하다면 멀리서 찾지 않아도 된다. 이 대리석 컵받침은 이름을 새겨넣을 수 있고 내구성이 좋다. 이 프로젝트에서는 글씨를 쓸 충분한 공간을 확보하기 위해 적어도 10cm 크기의 컵받침을 추천한다. 단선으로 글씨를 깔끔하게 적거나 포 캘리그라피를 적용해서 글자에 무게감을 줄 수도 있다. 영구 마커를 사용할 계획이지만 아크릴 페인트 마커로 써도 된다. 컵받침의 공간을 고려해서 너무 복잡해 보이지 않는 'Cheers' 'Mr.' 'Mrs.' 'Joy'처럼 짧은 문구나 이름의 첫 글자만 쓰는 것을 추천한다.

준 비 물

- 카퍼플레이트 서체 모눈종이
- 10cm 크기의 원형 대리석 컵받침
- 샤프펜슬 0.5mm
- 샤피 파인 포인트 유성 마커 금색
- 레이저 레벨
- 커팅 매트 또는 가이드 시트
- 파라핀 종이
- 정착액(크라이런 유광 스프레이)
- 리본

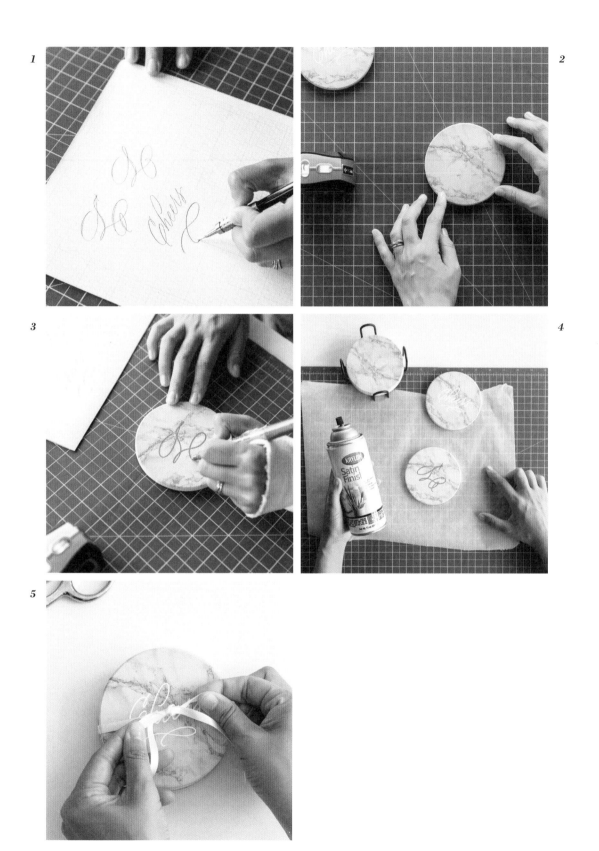

1 컵 받침에 원하는 디자인을 연필로 스케치한다.

2 커팅 매트(또는 가이드 시트) 위에 컵받침을 올려놓고, 레이저 레
 벨로 베이스라인을 표시한다.

3 샤피 포인트 유성 마커 금색으로 글씨를 쓴다.

4 파라핀 종이 위에 완성된 컵받침을 올려놓고 정착액(크라이런 유
 광 스프레이)로 마감한다. 오래되어 누렇게 변색하는 것을 막아주
 며 영구적인 방수 효과가 있다.

5 컵받침을 리본으로 함께 묶어주면 선물 준비 완성!

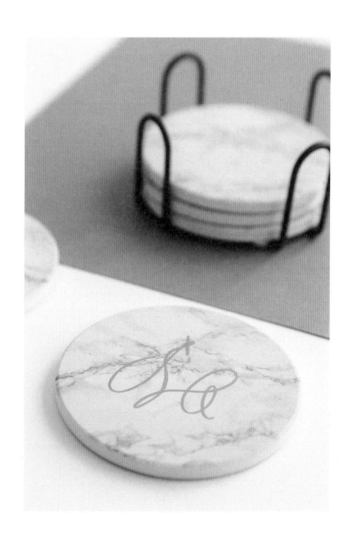

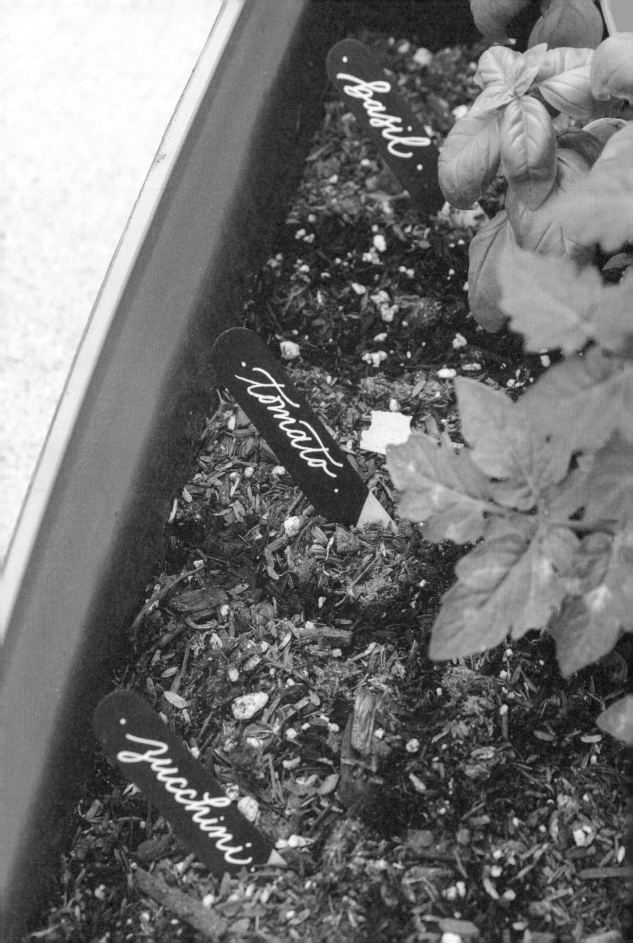

Garden Labels

화분 이름표

친정엄마가 뒤뜰에 텃밭을 가꾸기 시작했다. 호박, 오이, 후추, 토마토가 풍성하게 자라는 사진을 보내줄 때마다 더없이 경이롭다. 엄마는 정원 가꾸기에 소질이 없는 내게 소박하게 시작하되 포기하지 말라고 응원을 건넨다. 이 프로젝트에서는 텃밭에 있는 각 화분을 구별하는 이름표를 만든다. 독자 여러분이 이 화분 이름표를 이용하여 텃밭을 아름답게 장식할 수 있으면 좋겠다.

┤ 준 비 물 ├

- 수공예용 나무 막대기
- 마스킹테이프
- 붓모 길이 2.5cm 수채 붓
- 모로토우 아크릴 페인트 마커 2mm 흰색, 검은색
- 암스테르담 아크릴 잉크 옥사이드 블랙

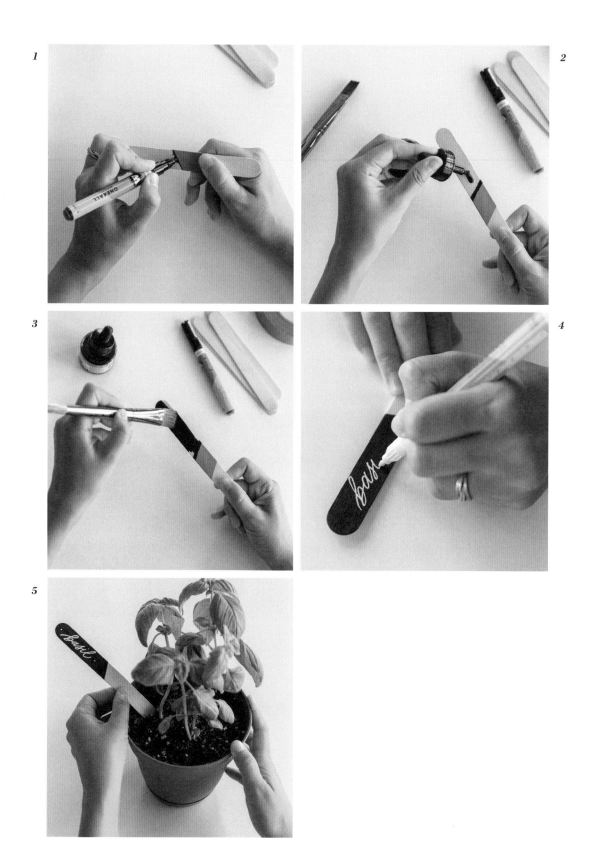

1 수공예용 나무 막대기에 사선으로 마스킹테이프를 붙인다. 검정 페인트 마커로 마스킹테이프의 가장자리를 따라 선을 그린다.

2 마스킹테이프 위쪽 공간에 암스테르담 아크릴 검정 잉크를 소량 묻힌다.

3 수채 붓으로 잉크를 펴 바른다. 반드시 막대기 옆면도 칠해준다.

4 검정 잉크가 다 마르면, 흰색 페인트 마커로 텃밭에서 기를 허브, 채소, 그 외 식물의 이름을 적는다. 단어 양 끝에 작은 점을 찍는다.

5 각각의 이름표를 식물 옆쪽에 꽂아두면 완성!

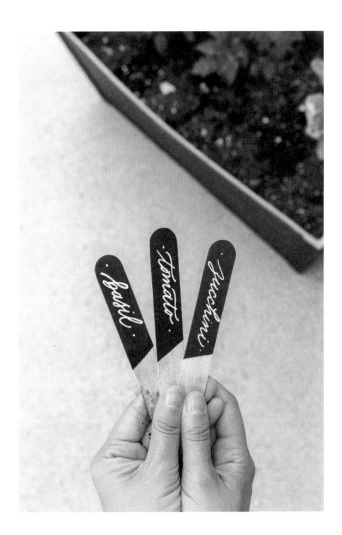

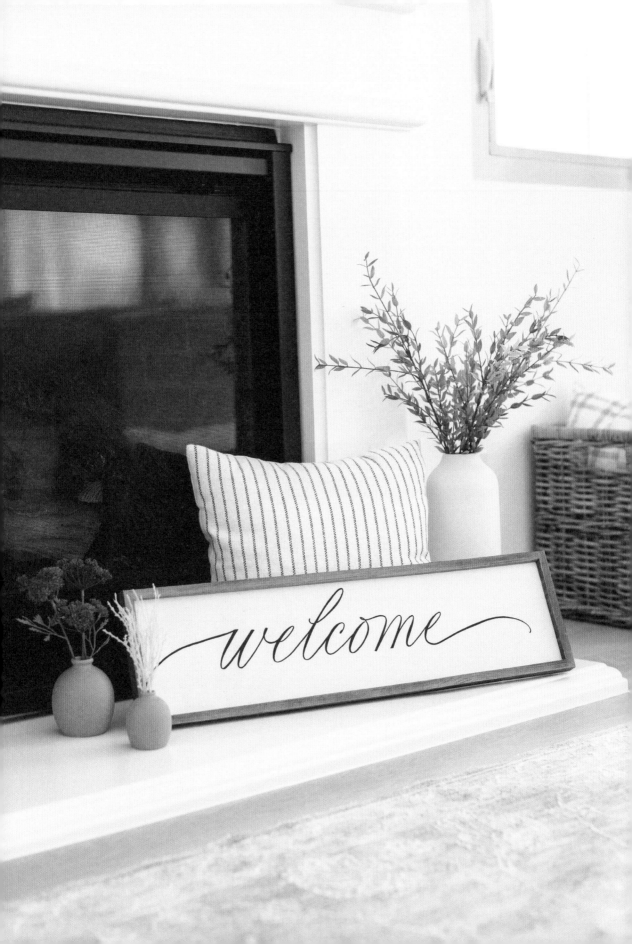

"Welcome" Wooden Signage

반가움을 전하는 나무 현판

나는 집안을 장식하고 감상하기를 무척 좋아한다. 누군가의 집을 방문하면 벽에 있는 일종의 현판이나 사진, 집안을 둘러싼 수집품을 비롯해 아름다운 요소를 찾아보려 한다. 들려주고 싶은 이야기가 늘 있다고 생각하기 때문이다. 이 프로젝트에서 우리는 나무 현판을 함께 만들어 보려고 한다. 나무 성분은 투박하지만 집안에 온기를 더한다. 나무에 글씨를 쓰는 작업은 까다롭다. 오래도록 현판을 간직하는 나만의 비법과 기술을 공유한다.

준 비 물

- 나무 (마감처리 여부는 상관없음)
- 카퍼플레이트 / 인그로서 서체 모눈종이
- 줄자
- 샤프펜슬 0.5mm
- 모로토우 아크릴 페인트 마커 1.5mm, 2mm 검은색
- 레이저 레벨
- 선택 사항: 정착액 스프레이

Tip 마감처리가 안 된 목재 표면에 작업할 때는 마커가 나무 위로 흐르지 않도록 먼저 폴리우레탄 스프레이를 뿌리는 것이 좋다.

165

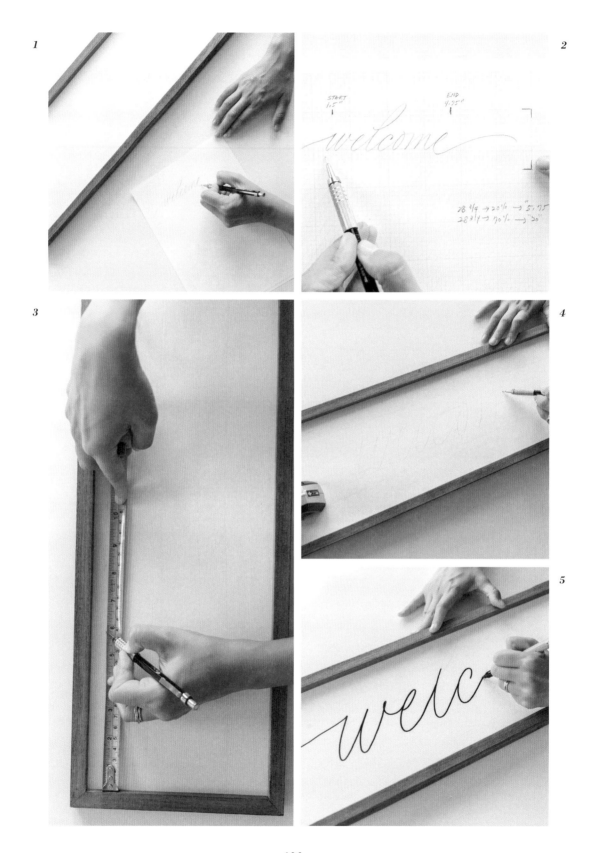

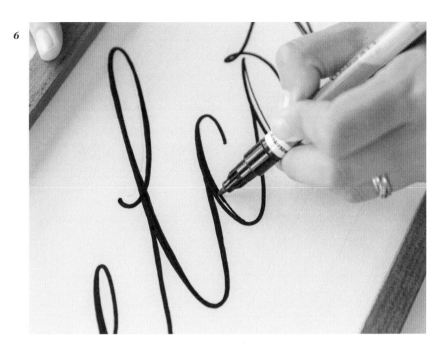

6

1 'welcome' 글자를 어떻게 쓸지 연필로 스케치한다. 크기를 줄여서 간략하게 그릴 수 있다.

2 스케치의 크기를 줄이려면 단어가 완성본의 중심에 위치하도록 글자의 시작점과 끝점을 표시하는 것이 중요하다. 예를 들어, 이 작품에서는 w 글자를 14.5cm 지점에서 쓰기 시작해서 마지막 글자 e를 대략 51cm 부근에서 마무리짓고자 한다. 정확하게 맞출 필요는 없지만 현판에 디자인을 스케치하는 데 있어 도움이 될 것이다.

3 줄자로 단어의 시작점과 끝점의 위치를 표시한다.

4 현판에 레이저 레벨을 놓고서 베이스라인을 표시하고 'welcome' 글자를 연필로 가볍게 스케치한다.

5 연필 스케치가 마음에 들면 2mm 굵기의 페인트 마커로 스케치를 따라서 글자를 쓴다. 획이 더 두꺼운 것이 좋으면 4mm 굵기의 페인트 마커로 쓴다.

6 캘리그라피의 느낌이 나도록 1.5mm 굵기의 페인트 마커로 추가 선을 그리고 색칠해서 아래로 내려긋는 다운스트로크 획을 두껍게 만들어준다. 잉크가 마를 때까지 기다렸다가 지우개로 연필 선을 지운다.

선택 사항: 작업을 다 마치면 완성된 현판에 정착액 스프레이를 전체적으로 뿌려 마감한다.

가이드 시트 견본

카퍼플레이트 및 스펜서리안 서체와 붓 캘리그라피를 쓸 수 있도록 가이드 시트 견본을 수록했다. 붓으로 쓰는 가이드 시트는 X–높이 한 칸을 좀 더 작은 펜으로 쓸 수도 있고, 펜 끝의 크기에 따라서 조정할 수도 있다. 그 밖의 가이드 시트는 아래의 로고스 캘리그라피숍 웹 사이트에서 내려받을 수 있다.

www.logoscalligraphy.com/classiccalligraphy

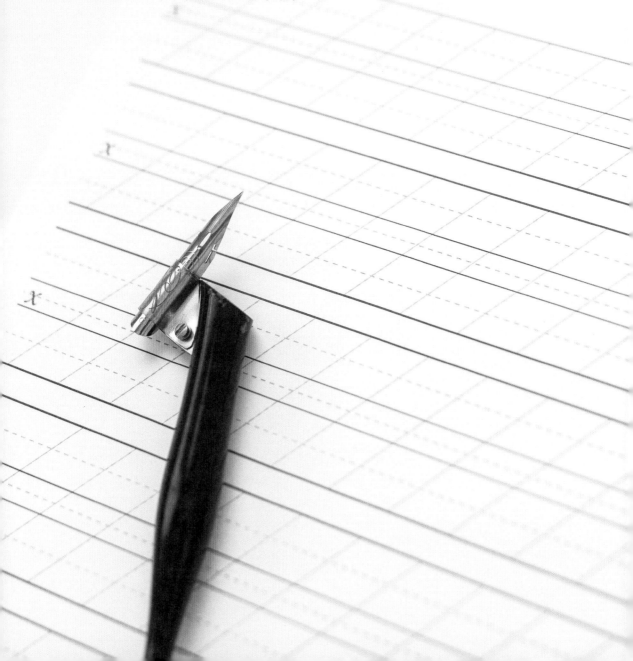

x

x

x

x

x

x

x

로고스 캘리그라피 앤드 디자인 / 개인 용도로만 사용 가능함 / X-높이: 0.6cm / 비율 2:1:2 / 카퍼플레이트 서체 가이드 시트

• 스펜서리안 서체 가이드 시트 •

x

x

x

x

x

x

x

x

x

x

로고스 캘리그라피 앤드 디자인 / 개인 용도로만 사용 가능함 / X-높이: 0.4cm / 비율 2:1:2 / 스펜서리안 서체 가이드 시트

170

· 붓 글씨 쓰기 가이드 시트 ·

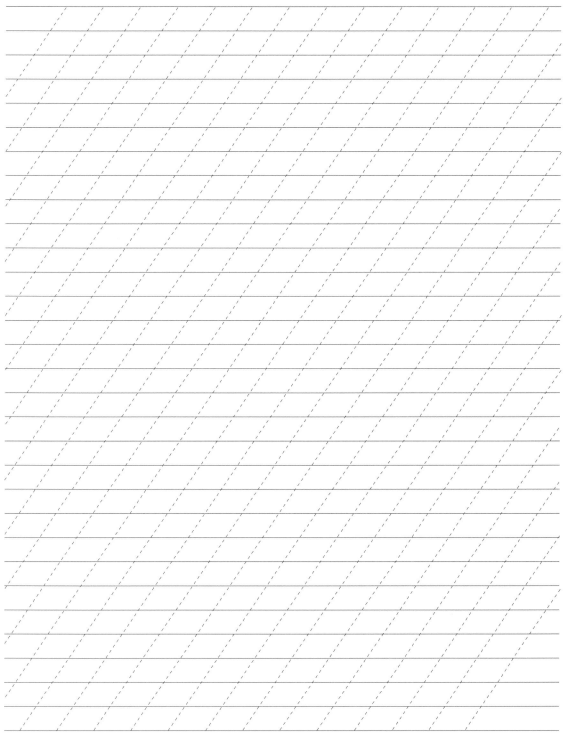

로고스 캘리그라피 앤드 디자인 / 개인 용도로만 사용 가능함 / 0.8cm / 기울기 각도 55°

재료 정보

더 많은 가이드 시트는 로고스 캘리그라피 웹 사이트에서 내려받을 수 있다.
logoscalligraphy.com/classiccalligraphy

캘리그라피 제품 판매점

John Neal Books: johnnealbooks.com
Logos Calligraphy Shop:
 logoscalligraphyshop.com
Paper and Ink Arts: paperinkarts.com

종이와 편지 봉투

Borden & Riley: bordenandriley.com
Canson: en.canson.com
LCI Paper Company: lcipaper.com
Paper Source: papersource.com
Rhodia: rhodiapads.com
Strathmore: strathmoreartist.com

물감, 붓, 그 외 재료

Arteza: arteza.com
Cedar Group: cedar-group.net
FINETEC: finetecus.com
Princeton Artist Brush Company:
 princetonbrush.com
Royal Talens: royaltalens.com
Sakura of America: sakuraofamerica.com
Winsor & Newton: winsornewton.com

펜대

Ash Bush: ashbush.com
Dao Huy Hoang: huyhoangdao.com
Inkmethis: inkmethis.com
Jake Weidmann: jakeweidmann.com
Luis Creations: luiscreations.com
Tom's Studio: tomsstudio.co.uk
Unique Oblique: uniqueoblique.com
Written Word Calligraphy:
 writtenwordcalligraphy.com
Yoke Pen Co.: yokepencompany.com

수제 종이

Fabulous Fancy Pants:
 fabulousfancypants.com
Feathers and Stone: feathersandstone.com
Inquisited: inquisited.com
Oblation Papers & Press:
 oblationpapers.com
SHare Studios: sharestudios.me

감사의 말

이 책에 생명을 불어넣어 준 많은 분께 감사드린다. 먼저 항상 나를 믿어주고 꿈을 지지해주는 세상에 하나뿐인 남편 팀에게 감사의 마음을 전하고 싶다. 남편은 사업명과 프로젝트에 대해 허물없이 의견을 주고, 온라인 주문 처리를 돕고, 또 세 아이를 돌봐주었다. 이 책을 쓰는 동안 특별히 애써준 내 남편 팀이야말로 진정한 MVP다. 가장 든든한 지원군이 되어준 그에게 고마움을 전한다. 조든, 저코비, 주드…… 너희들은 엄마에게 영감과 자극을 주는 원동력이란다.

마음이 맞는 편집자와 팀을 찾아 책을 쓰기까지 오랜 시간이 걸렸다. 조이 A. 편집장님과 전화 통화를 하면서 처음으로 책을 써도 좋겠다는 확신이 들었다. 나의 진심과 비전에 귀 기울이며 묵묵히 기다려주신 편집장님, 우리가 함께 내세울 수 있는 결과물을 만들기까지 도와주셔서 감사하다. 마리사, 리즈, 콰르토 팀원 여러분, 모든 과정에서 보여주신 전문성과 전폭적인 지원에 감사를 전한다.

탁월한 실력파 사진작가이자 나의 친구인 조이 L, 어쩜 그렇게 사진을 아름답게 담아낼 수 있는지 늘 감격스럽다. "주드를 뱃속에 품고 있던 내 모습과 조부모님과 함께한 순간을 비롯해 지금 이 책에 실린 사진들을 영원히 소중히 간직할게." 내 꿈이 실현될 수 있도록 더없이 큰 도움을 준 것에 고마운 마음을 전한다. 멋진 솜씨로 스타일링에 많은 도움을 준 에이미와 이 책에 실린 프로젝트(네임 카드, 메뉴, 이벤트 카드)에 애써주신 스타일리스트, 이벤트 기획자 여러분들께도 깊은 감사를 전한다. 유행을 타지 않는 방식으로 여러 요소를 조합하는 여러분의 능력이 참으로 놀랍다. 우리가 꿈꿔왔던 촬영에 완벽한 느낌을 더해주는 섬세한 꽃으로 꾸며 준 '밀리유 플로럴스'의 한나 K와 '하나 바이 한나'의 한나 J에게도 깊은 감사를 전한다. 필요하다면 뭐든 기꺼이 나서서 도움의 손길을 보내준 진영에게도 고마운 마음을 전한다. 멋진 집에 우리를 초대해 치즈 보드를 만들어주고 건강 챙기라고 샐러드를 손수 만들어주기까지, 보내준 응원과 사랑에 감사한다.

사랑으로 응원해주고 진정으로 중요한 것이 무엇인지 알려준 우리 가족, 부모님께 감사드린다. 두 분이 없었다면 여기까지 이를 수 없었을 것이다. 조건 없는 사랑과 끊임없는 기도로 우리 가족을 살펴주는 사랑하는 시부모님께도 깊은 감사를 전한다. 집필을 시작할 때부터 일에 집중할 수 있게 우리 세 아들을 반갑게 맞이해주고 재워준 언니와 폴에게도 고마움을 전한다. 가까이 함께한다는 것이 우리에겐 선물이자 축복이 아닐 수 없다. 이 책을 쓰는 내내 잘 진행되고 있는지 문자를 보내고 안부 전화를 걸어준 사랑하는 친구들에게도 감사를 전한다. 누군지 알 거라 믿는다. 함께 삶을 살아가고 있다는 것에 진심으로 감사한다.

내게 배움이라는 특권을 주신 카예 한나, 하베스트 크리텐던, 바바라 칼조라리, 빌 켐프, 히더 헬드, 마이클 설 외 여러 스승님께 특히, 이 여정의 줏대잡이가 되어주신 카예

한나 선생님께 감사의 마음을 전한다. 아름다운 서체를 가르치면서 격려해주고, 기꺼이 나누어준 덕분에 손글씨의 매력에 빠져 이 여정을 이어 나갈 수 있었다. 2016년 L.A. 펜 박람회에서 뵙고 오블리크 펜으로 다시 쓸 수 있게 격려해주신 마이클 설 선생님 덕에 캘리그라피 경력에 있어 전환점을 맞았다. 스펜서리안 서체를 배울 수 있는 기회를 주셔서 깊이 감사드린다. 모두가 많은 이들에게 본보기가 되어준 존재다.

무엇보다도 '만물이 그로 말미암고, 그를 위해 창조되었다(골로새서 1장 16절)'라는 말씀을 남기신 하느님께. 내 이야기를 글로 쓰고, 삶의 절망적인 시기에 캘리그라피라는 선물을 내려주셔서 감사하다. 주님, 모든 영광과 찬미 받으소서.

graedobom

클래식 영문 필기체의 모든 것

ⓒ 정영해

초판 1쇄 인쇄 2023년 7월 1일
초판 1쇄 발행 2023년 7월 10일

지은이 정영해
옮긴이 조혜정
펴낸이 오혜영
교정교열 홍현정
디자인 조성미
마케팅 한정원

펴낸곳 그래도봄
출판등록 제2021-000137호
주소 04051 서울 마포구 신촌로2길 19, 316호
전화 070-8691-0072
팩스 02-6442-0875
이메일 book@gbom.kr
홈페이지 www.gbom.kr
블로그 blog.naver.com/graedobom
인스타그램 @graedobom.pub

ISBN 979-11-92410-18-0 13640

후원 PLATFORM P